세상에서 제일 쉬운 그림 그리기

그림에 자신 없는 엄마를 위한

세상에서 제일 쉬운 그림 그리기

원아영 지음

슬로래빗

차례

 ## part 3 식물

part 4 탈것

 # part 5 상상 나라

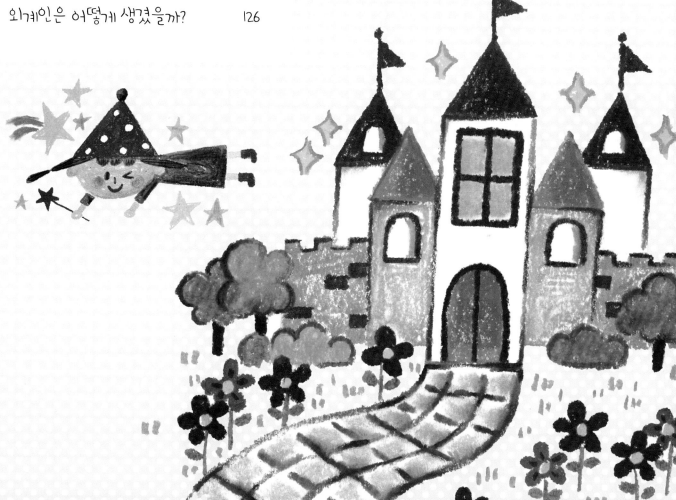

어떤 재료로 그릴까요?

엄마! 공룡 그려주세요!
엄마! 공주 그려주세요

어떤 재료로 그림을 그리느냐에 따라 같은 그림도 다른 느낌이 든답니다. 이 책에서는 크레파스, 사인펜, 색연필을 주로 사용했어요. 하나의 그림에 여러 재료를 사용하기도 했고요. 재료를 다양하게 쓰는 것만으로도 창의성 발달에 도움이 된답니다. 다양한 재료로 마음껏 그림을 그려보세요!

크레파스

큰 그림을 그릴 때는 굵고 부드럽게 그려지는 크레파스로 그려요. 손으로 문지르면 색이 부드럽게 퍼지고 섞여서 색다르게 표현할 수 있답니다.

사인펜

선명하게 그릴 때는 힘을 많이 주지 않아도 쉽게 그려지는 사인펜으로 그려요. 펜촉이 부드럽고 굵기도 다양하답니다. 윤곽선만 사인펜으로 그릴 수도 있어요.

색연필

풍부한 색감과 자연스러운 느낌을 표현하고 싶을 땐 색연필로 그려요. 힘을 어떻게 주느냐에 따라 다양한 색이 나온답니다. 손에 묻지 않아서 외출할 때 좋아요.

동그라미로 그리기

 세모로 그리기

네모로 그리기

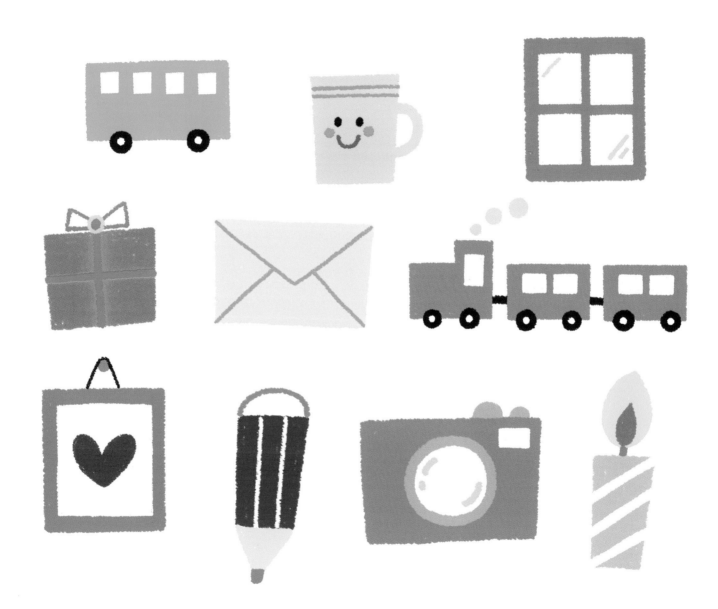

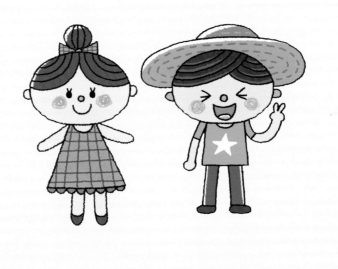

part 1
사람

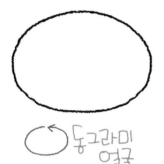

동그라미 얼굴

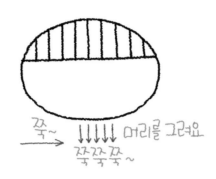

쭉~

↓↓↓↓↓ 머리를 그려요

쭉쭉쭉~

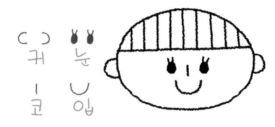

귀 ─ 코

눈 입

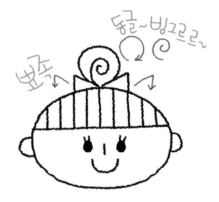

동글~빙끄르르~

뾰쪽

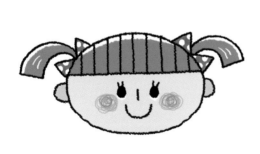

완성!

14

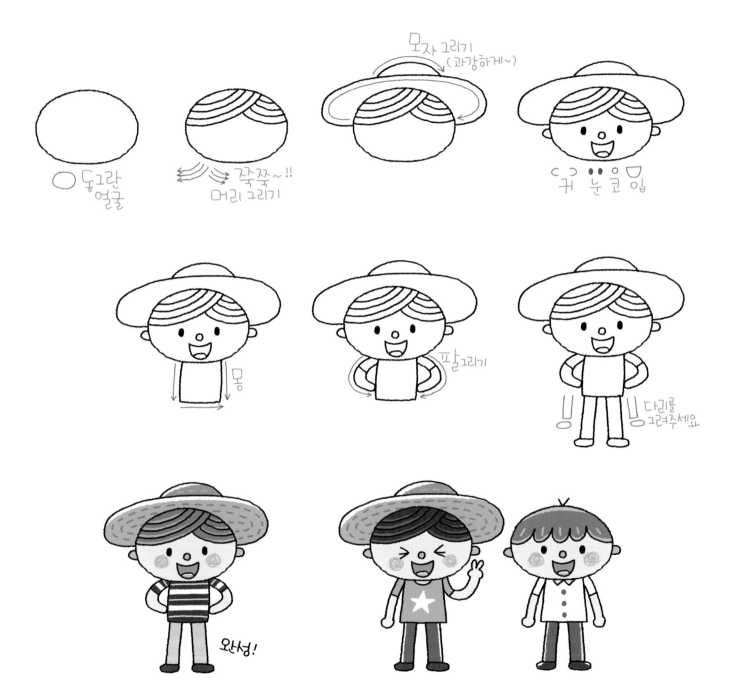

동그란
얼굴

쭉쭉~!!
머리 그리기

모자 그리기
(과감하게~)

귀 눈 코 입

몸

팔 그리기

다리를
그려주세요

완성!

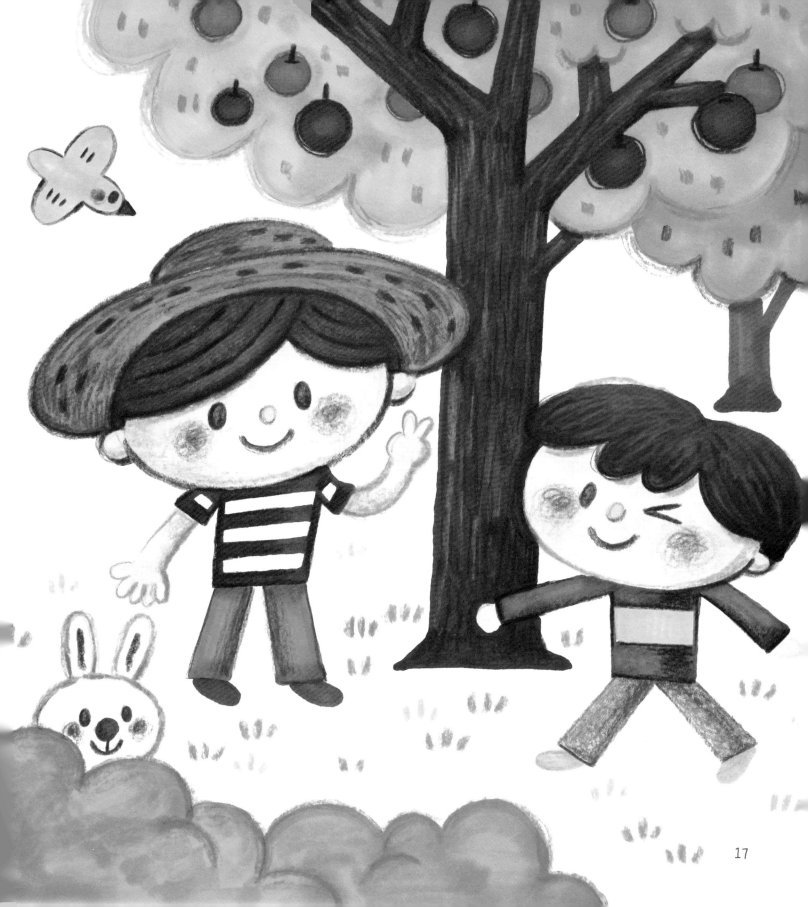

동그라미 그리기

쭉쭉~

리본그리기

동글

동글~

● <눈 ○코 ◡입

세모그리듯 치마

동글동글

손

발

신발

쉽게쉽게~

목

완성!

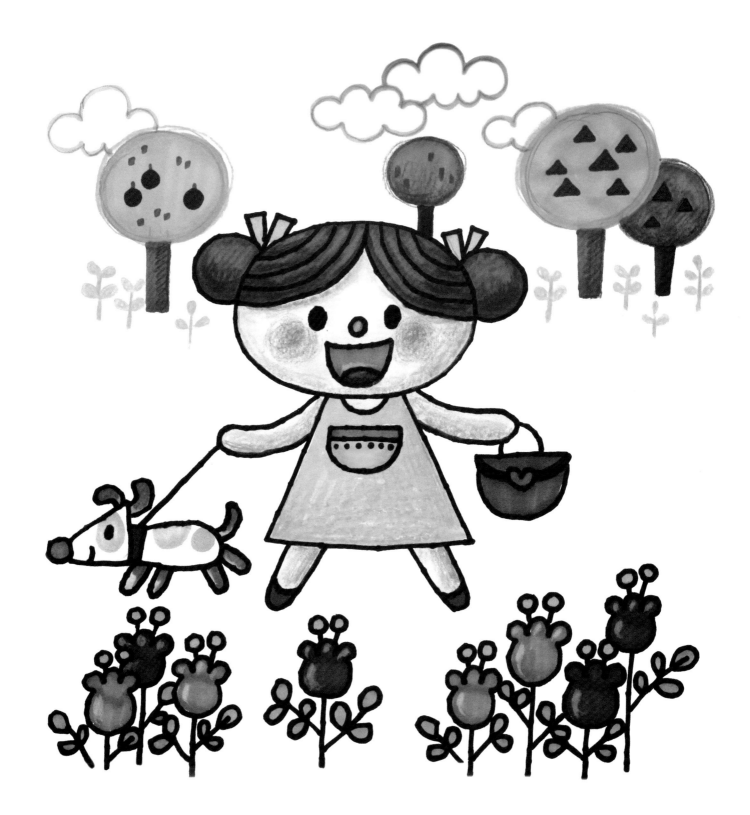

엄마가 제일 좋아

얼굴 + 귀

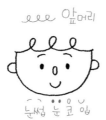

앞머리

눈썹 눈 코 입

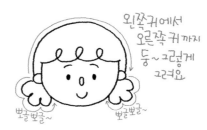

왼쪽귀에서
오른쪽 귀까지
둥~ 그렇게
그려요

뽀글뽀글~ 뽀글뽀글~

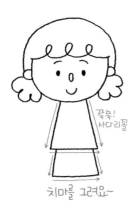

쭉쭉!
사다리꼴

치마를 그려요~

팔을
그려요

손 ㄷ

→동글동글

다리
그리고~

뾰족구두

완성!

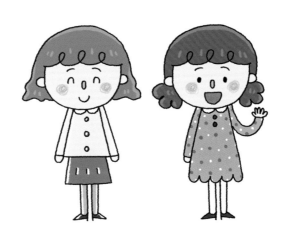

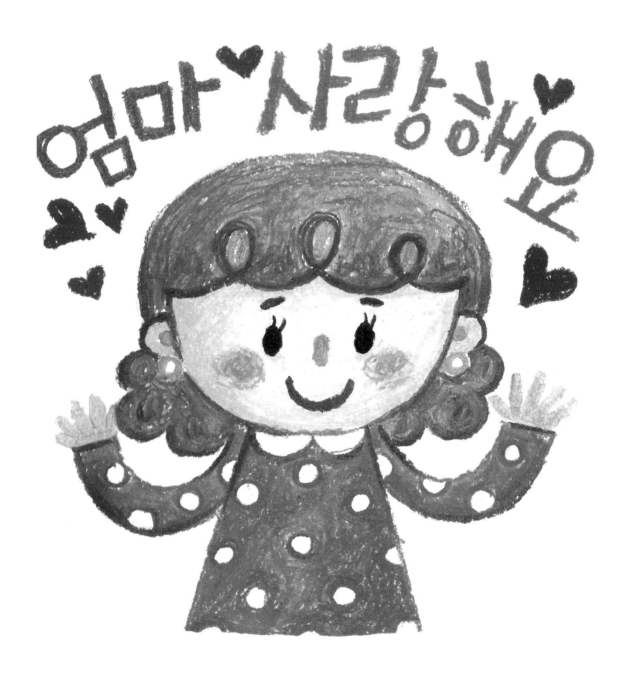

↳ 네모모양 그리기

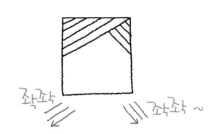

좍좍

///좍좍 ~

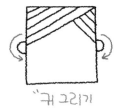

`` 귀 그리기

○ ○ 눈썹
눈코입 그리기
→ 어른코는 길게~

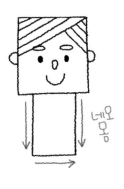

네모몸

팔 그리기

다섯손가락
(어려우면 O로)

구두 그리기

긴 네모

뾰족뾰족

긴 다이아몬드

완성!

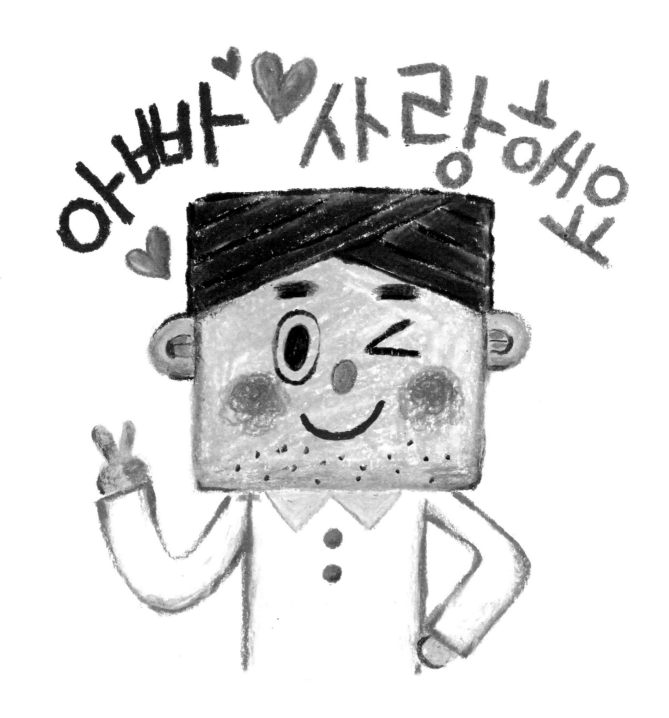

귀염둥이 내 동생

동그라미
그리기

•• 눈 ㅇ코 ⌣입

ᗯ 뾰글~

동글! 동글~

레이스

턱받이
그리기

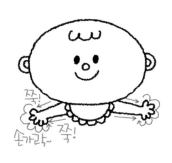

꾹!
손가락~ 꾹!

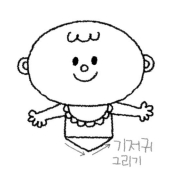

기저귀
그리기

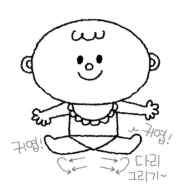

귀염!

귀염!

다리
그리기~

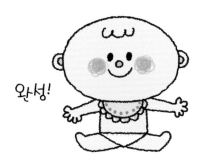

완성!

24

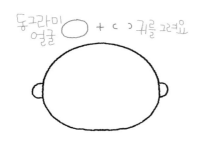

동그라미 얼굴 ◯ + ⊂ ⊃ 귀를 그려요

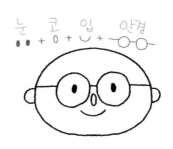

눈 •• + 코 ▷ + 입 ‿ + 안경 ⊙—⊙

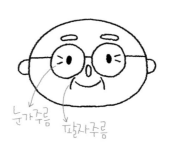

눈가주름 팔자주름

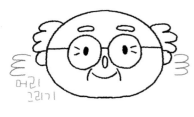

머리 그리기

신문 그리기

가운데 먼저 그리는게 좋아요

신문뒤 숨어있는 몸

동글 동글

동글 신문을 잡고있는 손

아빠다리!

완성!

26

호호 할머니

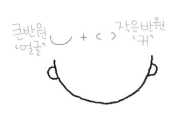

큰반원 '얼굴' + ⊂⊃ 작은반원 '귀'

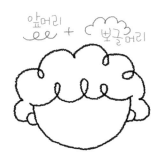

앞머리 + 보글머리

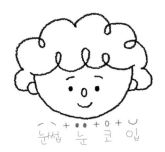

눈썹 + 눈 + ㅇ 코 + 입

눈가주름
팔자주름

긴치마를 그려요~

팔
손
옆으로 살짝 구부려요~

순서대로 가방을 그려요
쭉ㅣㅣ쭉 둥글

완성!

삼촌은 요리사

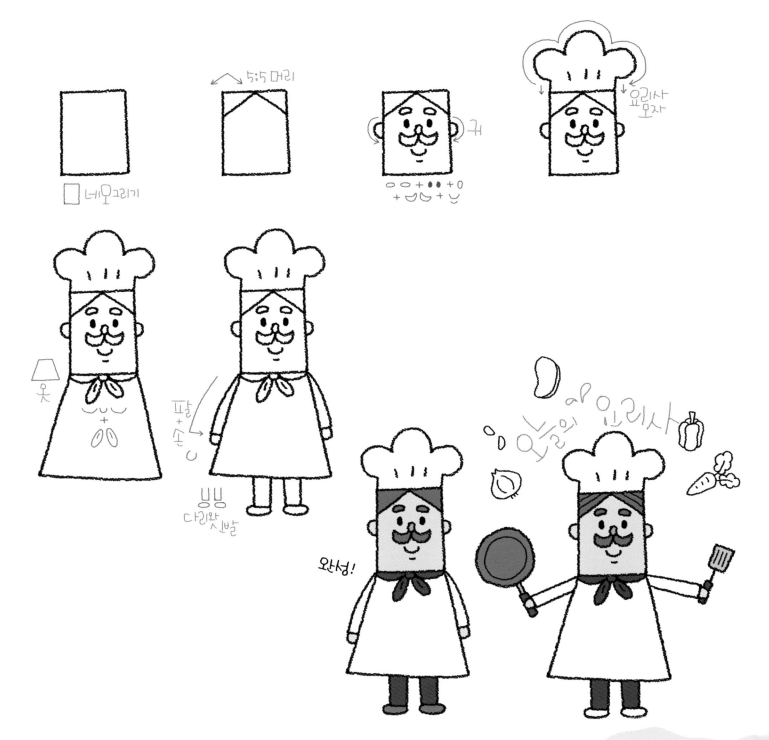

30

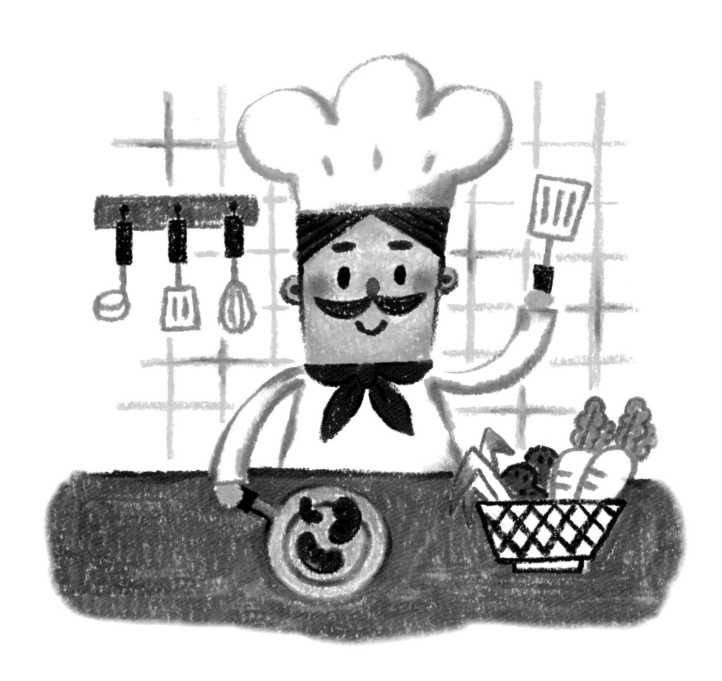

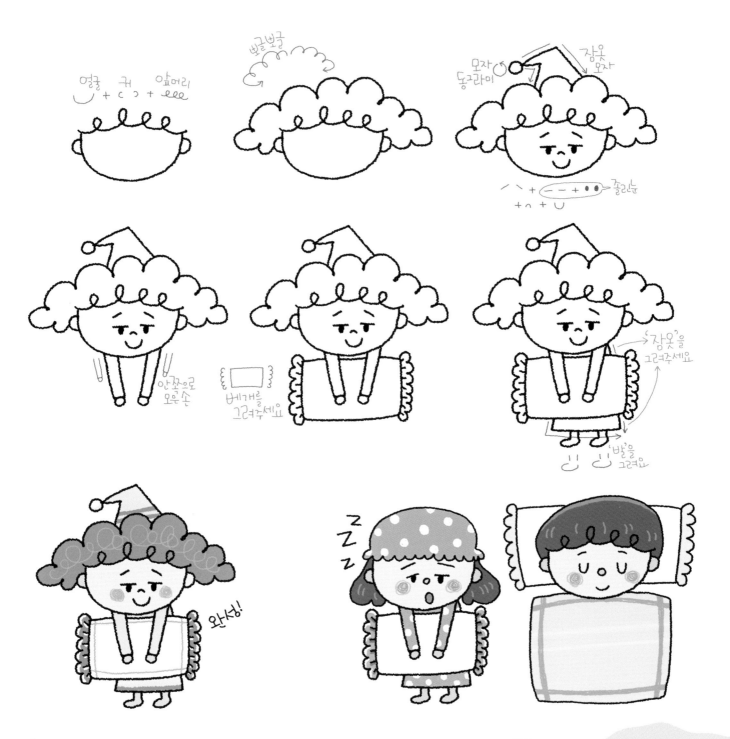

완성!

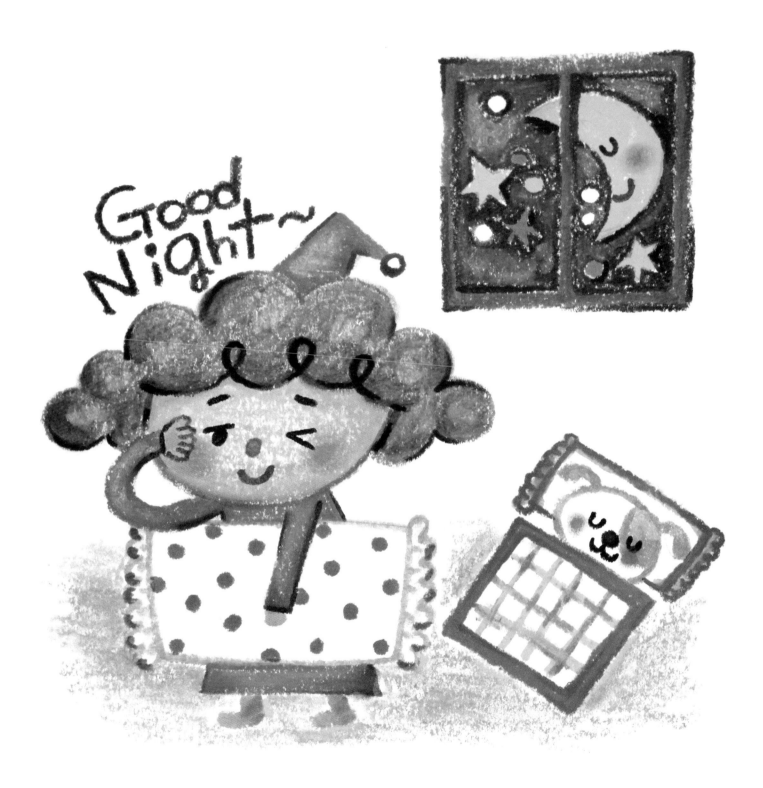

동그라미

동글동글 머리

•• 눈 ㄱ코 ↩입

콩동글

더 큰~동글!

리본 모양

귀여운 동글

옷

길~쭉

쭉!

동글

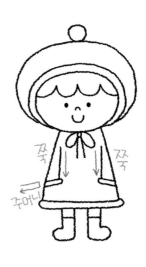

쭉 쭉

주머니

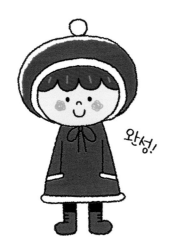

완성!

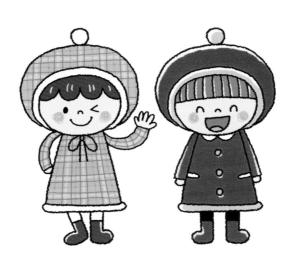

34

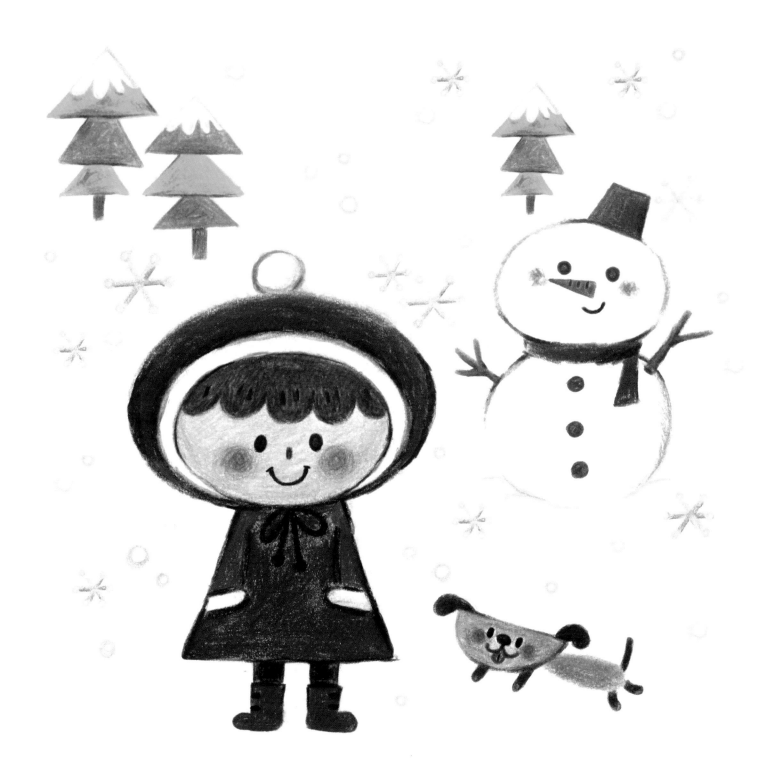

part 2

동물

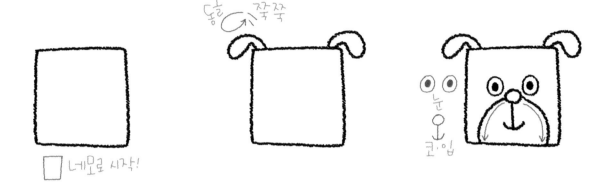

돌돌 쭉쭉

네모로 시작!

눈

코·입

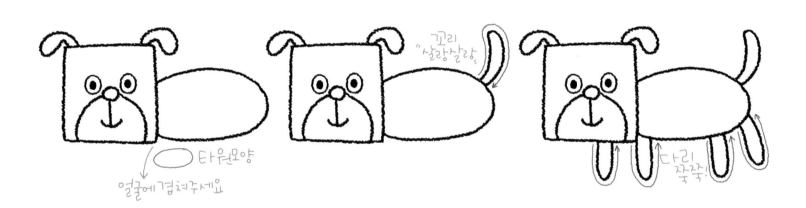

타원모양

얼굴에 겹쳐주세요

꼬리 "살랑살랑,

다리 쭉쭉!

완성!

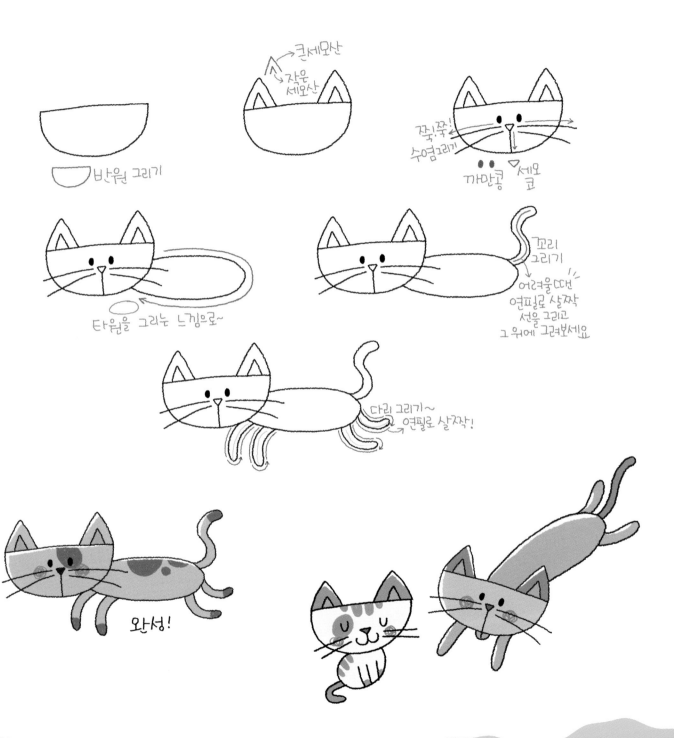

반원 그리기

큰세모산
작은 세모산

쭉!쭉! 수염그리기
까만콩
세모 코

타원을 그리는 느낌으로~

꼬리 그리기
어려울때는 연필로 살짝 선을 그리고 그 위에 그려보세요

다리 그리기~ 연필로 살짝!

완성!

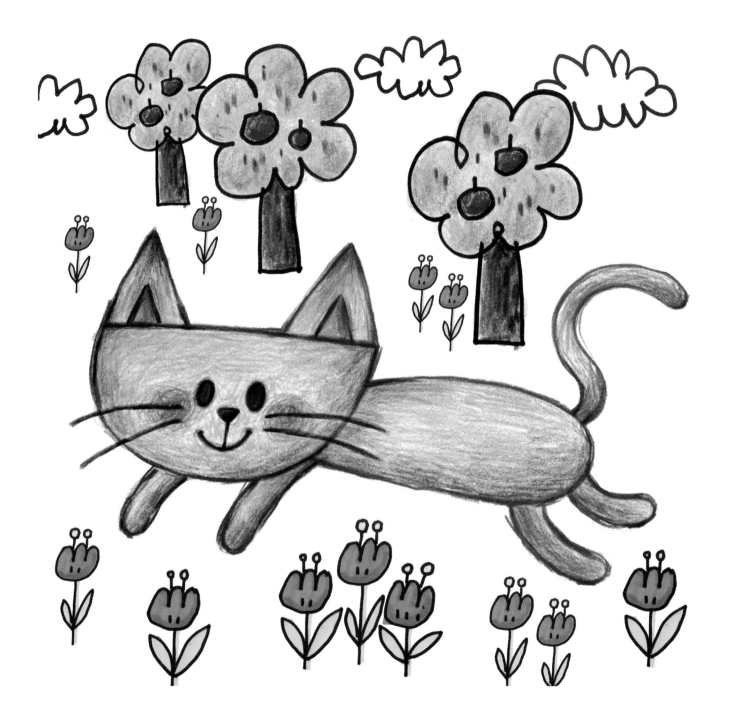

○ + ^^
얼굴 뾰족귀

○ + ○○
돼지 코는 동글동글 "

눈과 입

돼지 몸은 뚱뚱하게!

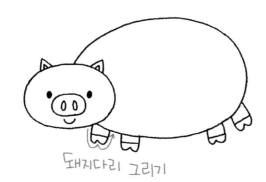

돼지다리 그리기

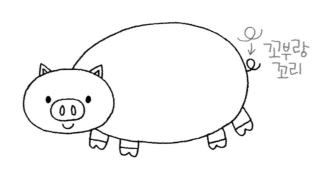

꼬부랑 꼬리

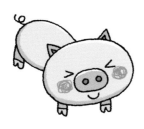

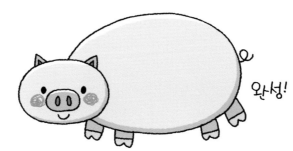

완성!

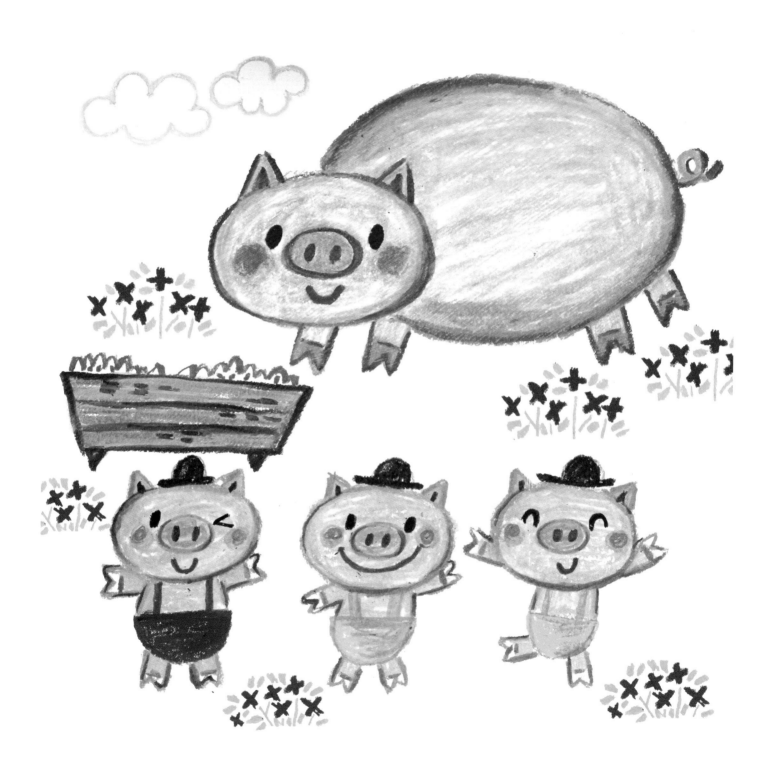

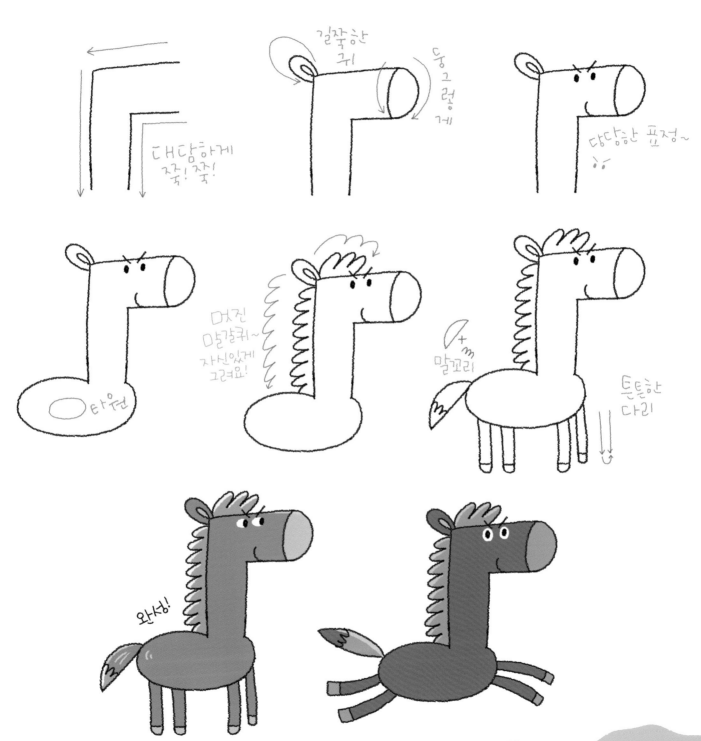

길쭉한 귀

둥그렇게

대담하게 쭉! 쭉!

당당한 표정~

타원

멋진 말갈귀~ 자신있게 그려요!

+ 말꼬리

튼튼한 다리

완성!

44

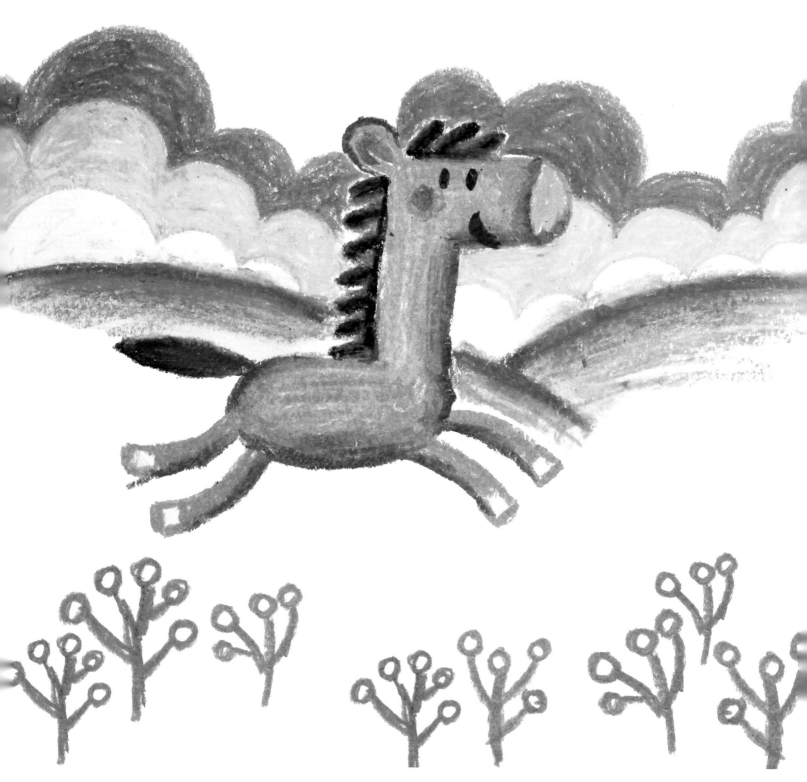

봄날의 곰

○ + ⋒⋒
얼굴 + 귀

∪∪ + ♀ + ○

둥~그런

통통한 팔

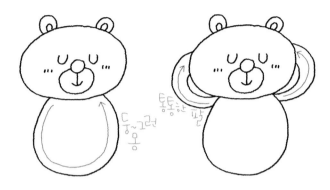

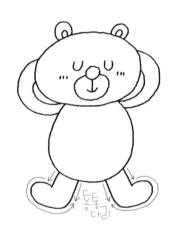

통통
다리

옷입히기

신발

완성!

비율을
달리해보세요 →

예쁜 곰인형

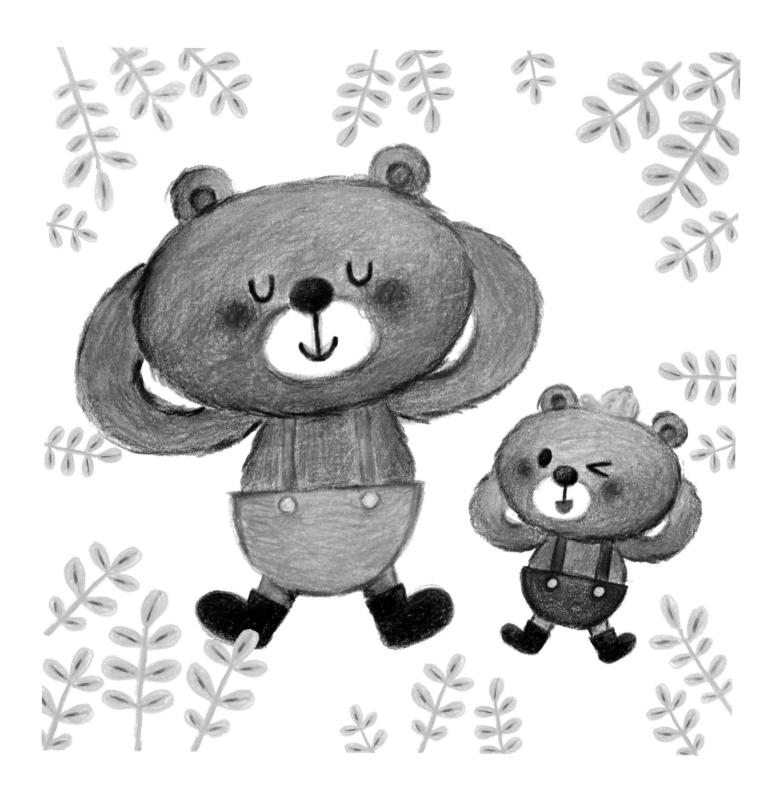

여우야 여우야, 뭐하니?

세모로
얼굴

뾰족뾰족
큰 귀

눈, 코 그려주세요

몽~

투통한 꼬리~

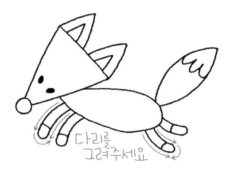

다리를
그려주세요

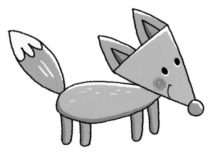

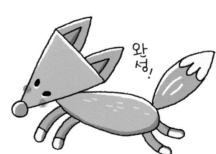

완
성!

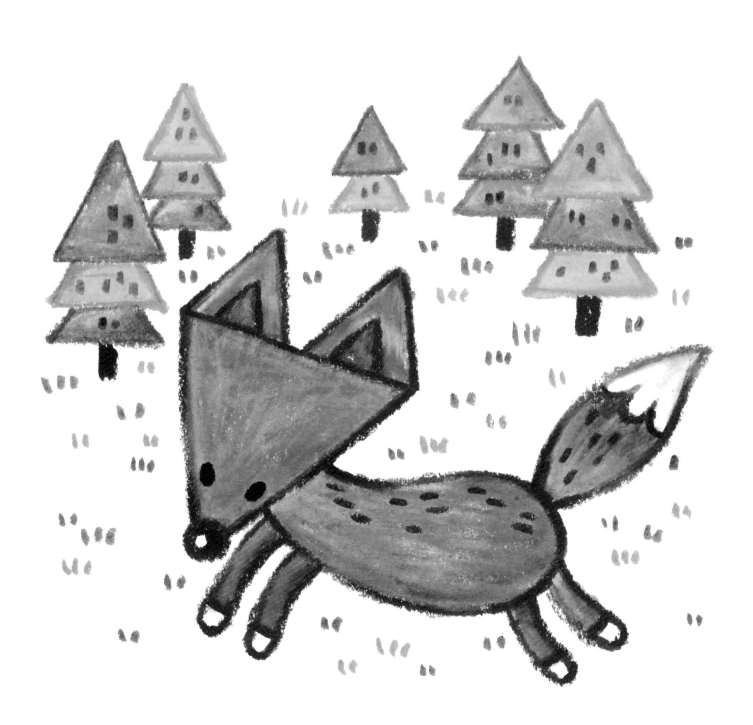

소풍 가는 토끼 자매

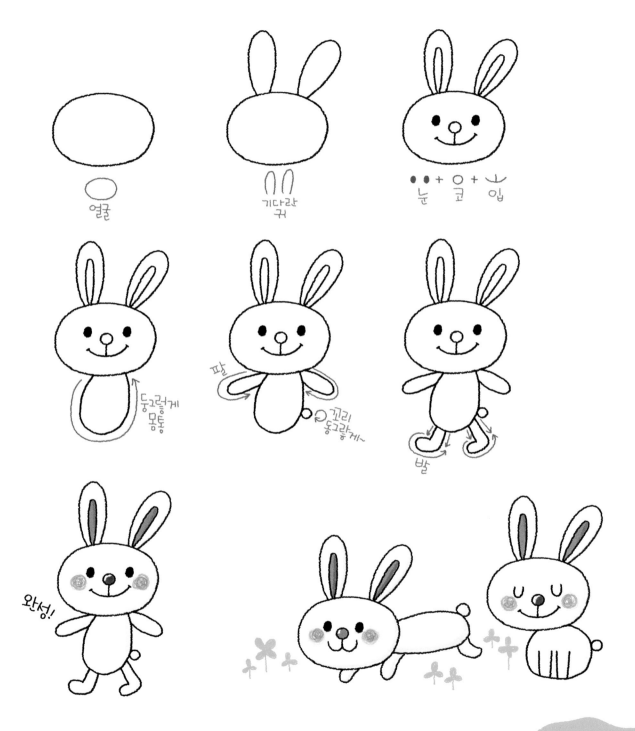

얼굴

기다란
귀

●● + ○ + ㅂ
눈 코 입

동그랗게
몸통

팔 꼬리
동그랗게~

발

완성!

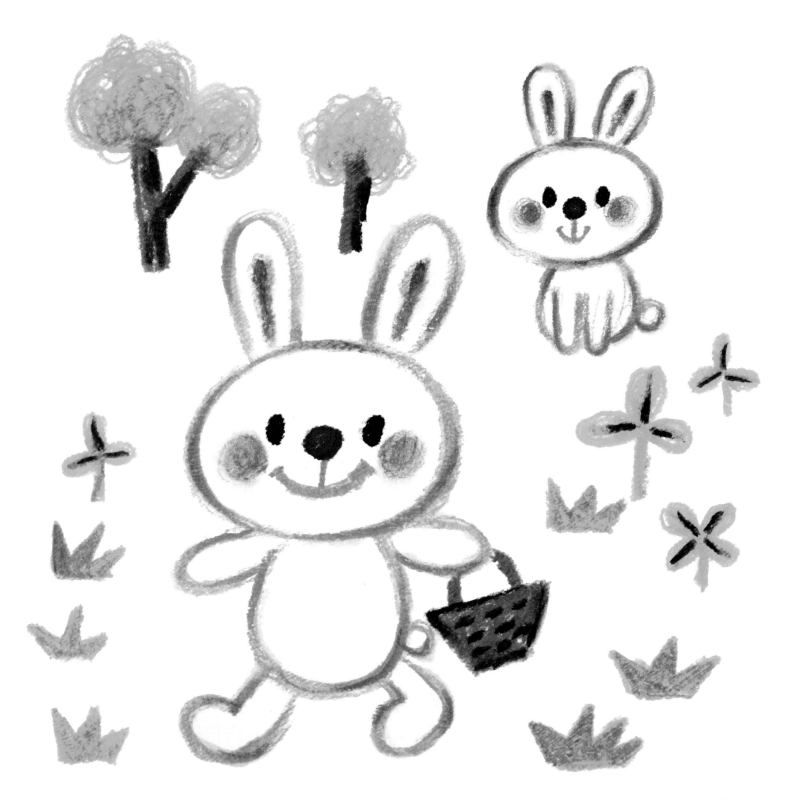

끼리끼리 코끼리

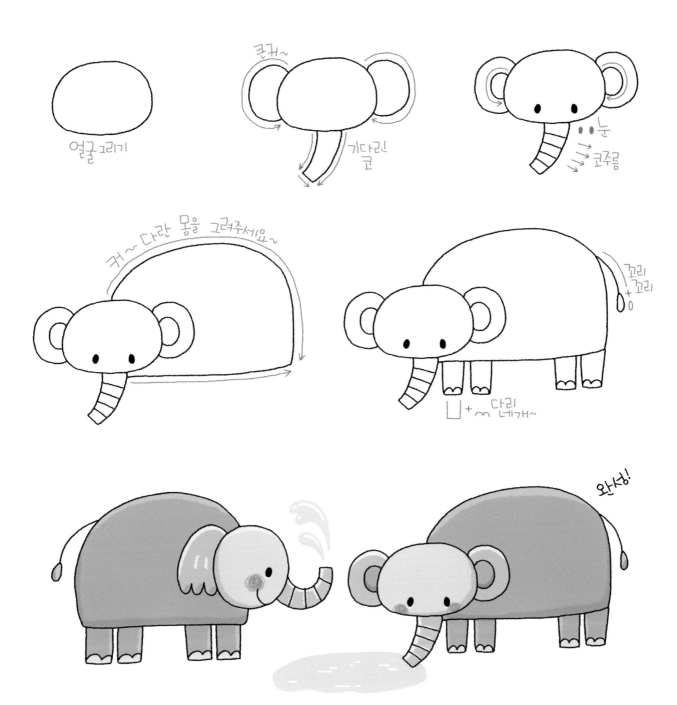

얼굴 그리기

큰귀~
기다란 코

눈
코주름

커~다란 몸을 그려주세요~

꼬리
+ 꼬리
0

⊔ + ⌒ 다리
네개~

완성!

54

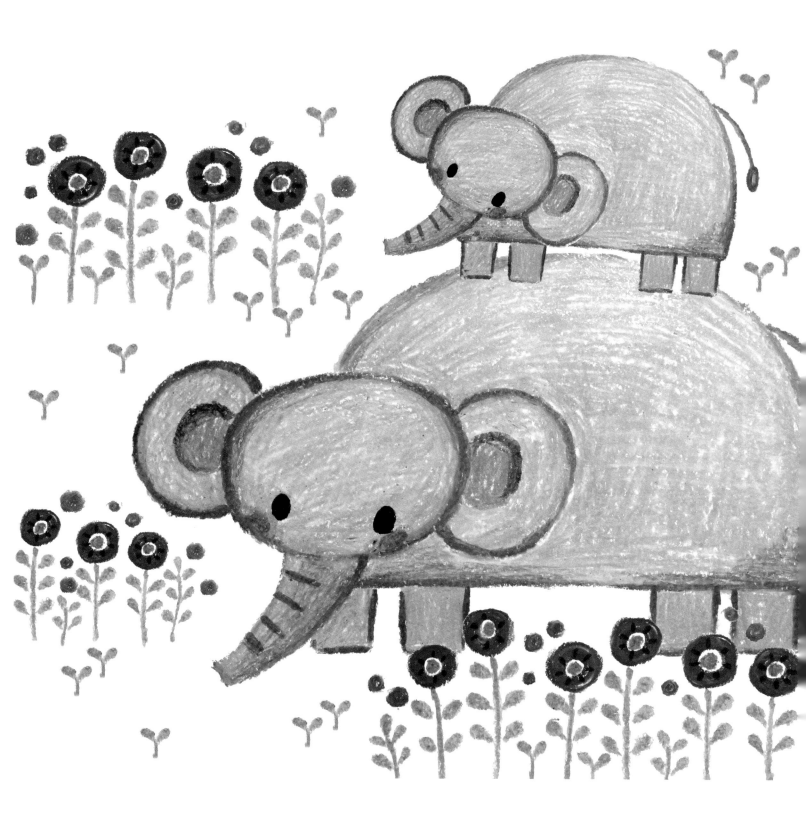

하마는 첨벙첨벙 물놀이 중

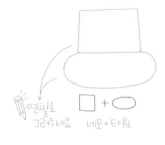

연필로
그려주세요
네모+타원

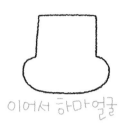

이어서 하마얼굴

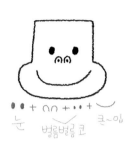

눈 벌룸벌룸 코 코~입

귀

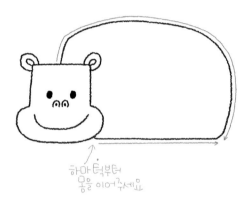

하마 턱부터
몸을 이어주세요

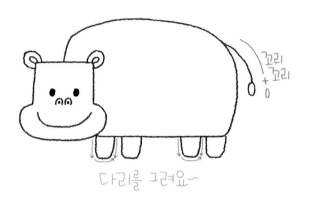

꼬리
+
0

다리를 그려요~

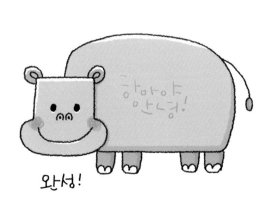

하마야
안녕!

완성!

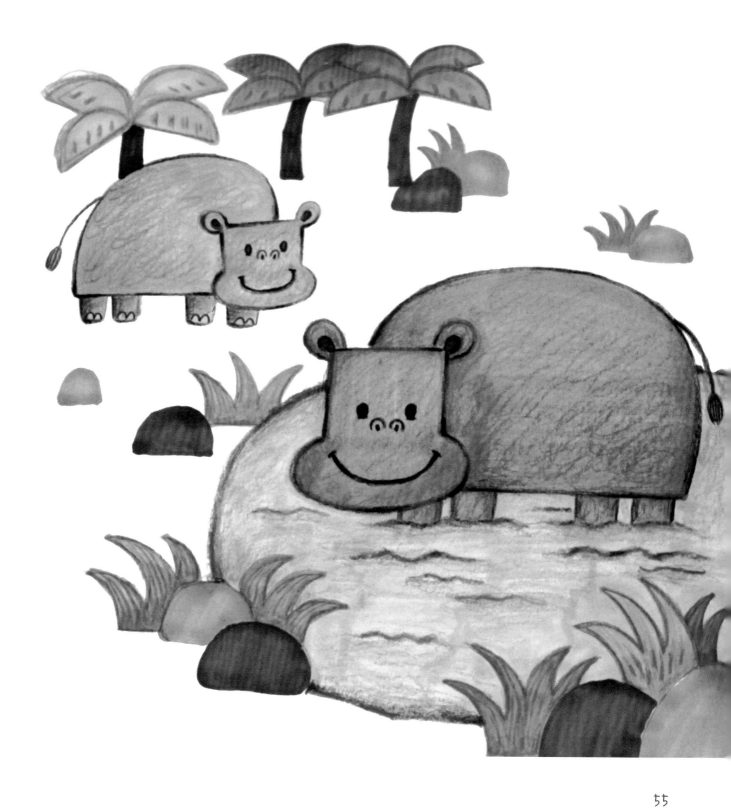

연못 위의 개구리

연필로 동그라미 그려주세요

이어서 개구리 얼굴~

눈·코·입

꾹꾹꾹

손가락

뒷다리~

몸

완성!

올챙이 그리기

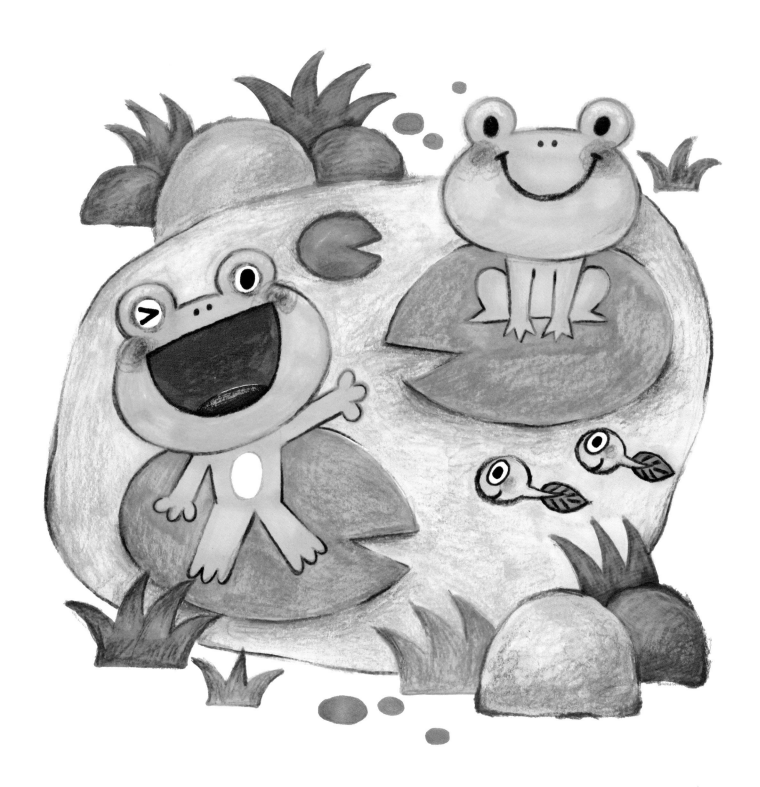

꼬꼬댁~ 아침이에요

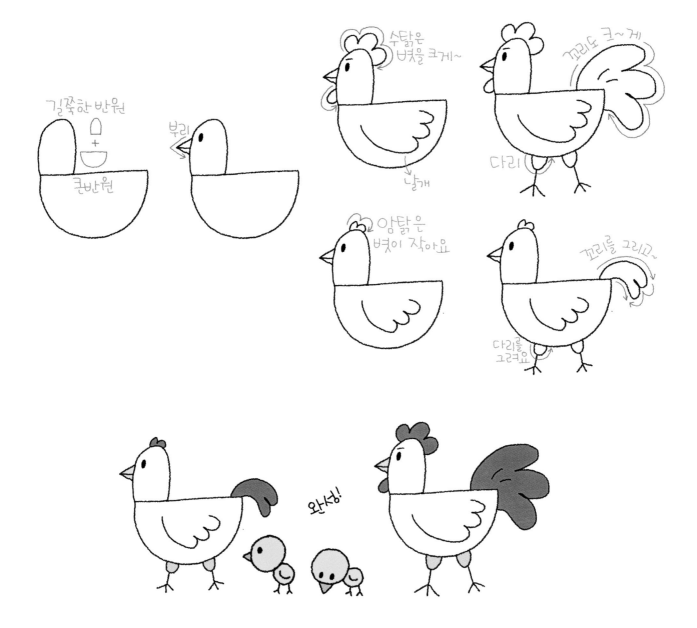

길쭉한 반원

+

큰반원

부리

수탉은 볏을 크게~

날개

꼬리도 크~게

다리

암탉은 볏이 작아요

꼬리를 그리고~

다리를 그려요

완성!

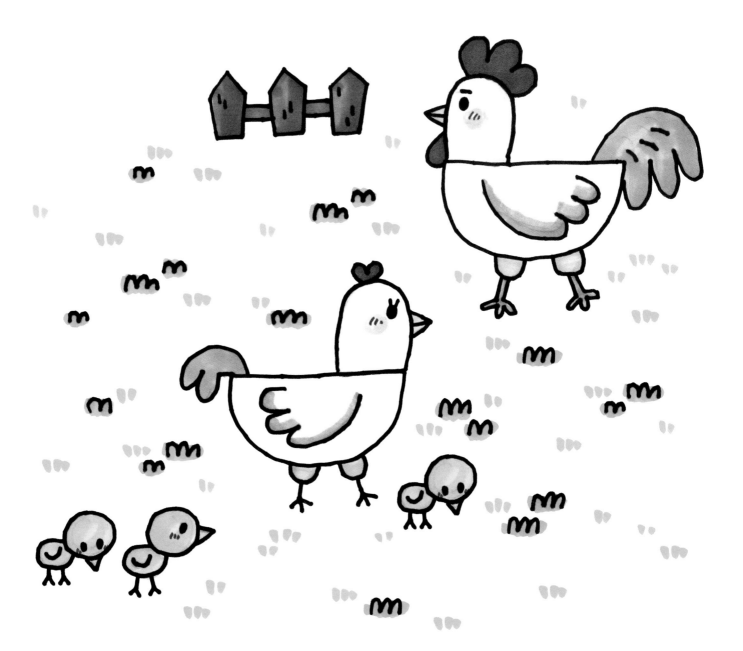

부엉이는 밤이 좋아

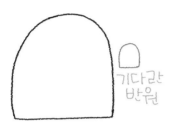

기다란
반원

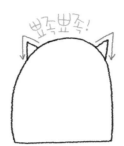

뾰족뾰족!

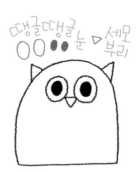

땡굴땡굴눈 ▷세모
○○●● 부리

쭉!

날개 그리기

ℳℳ5!
ℳℳ4!
ℳ3!

△세모로 다리그리기

완성!

가장 예쁜 물고기를 찾아라!

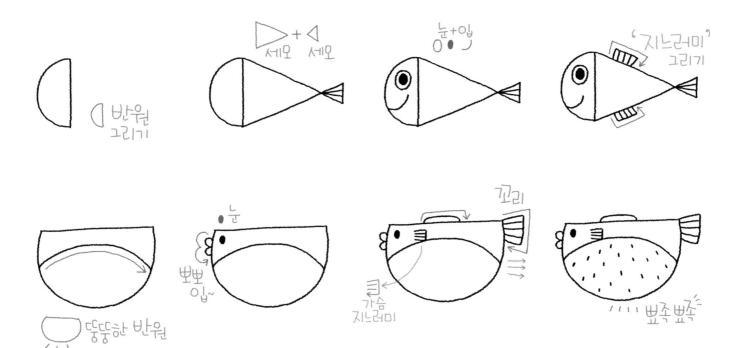

반원
그리기

▷ + ◁
세모 세모

눈 + 입

'지느러미'
그리기

눈

뽀뽀
입~

뚱뚱한 반원

꼬리

큰
가슴
지느러미

뾰족 뾰족

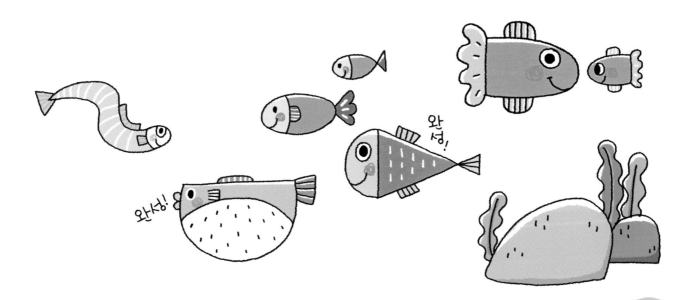

완성!

완성!

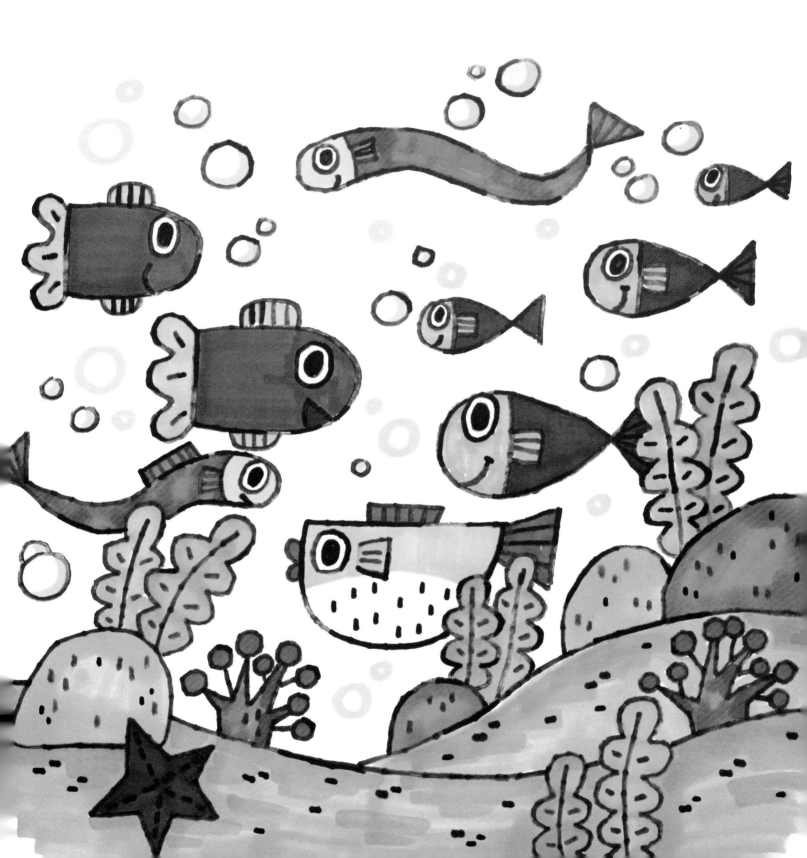

상어와 고래 중 누가 더 무서울까?

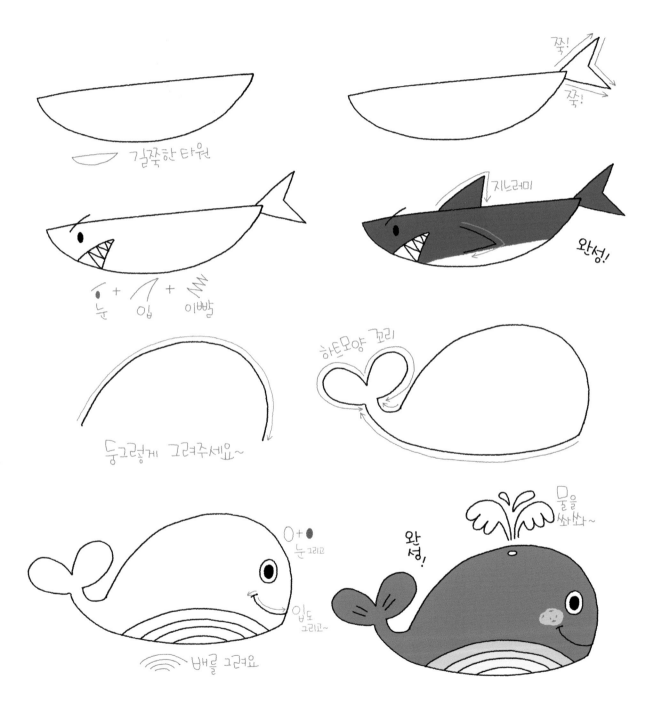

길쭉한 타원

쭉!
쭉!

지느러미

완성!

눈 + 입 + 이빨

하트모양 꼬리

둥그렇게 그려주세요~

O + ● 눈 그리고

입도 그리고~

배를 그려요

물을 쏴쏴~

완성!

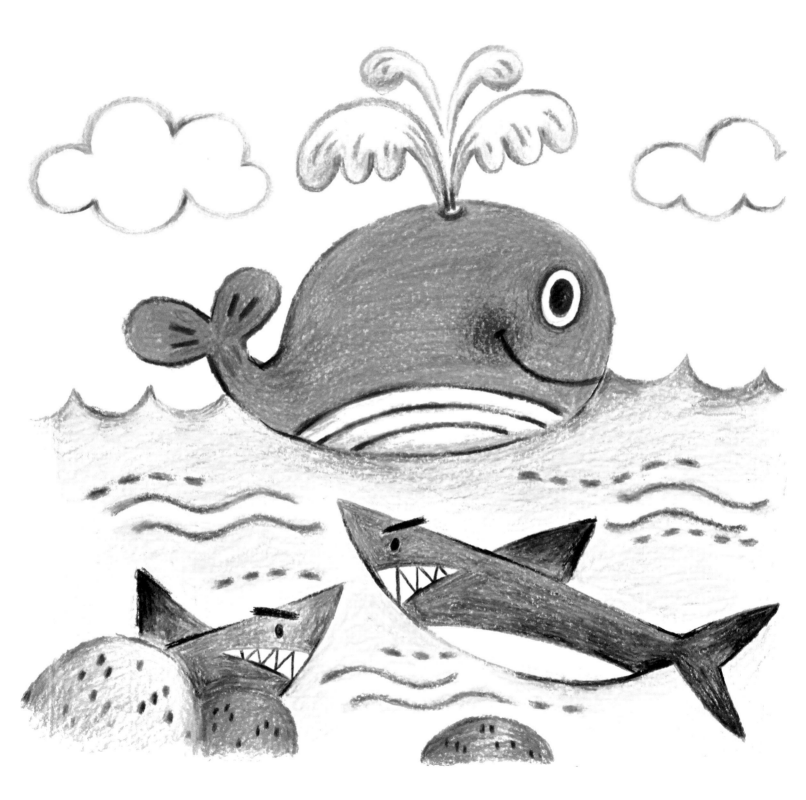

발이 많은 오징어와 문어

○ 동그란 얼굴

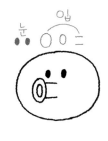

눈 입

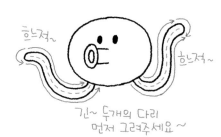

흐느적~ 흐느적~

긴~ 두개의 다리
먼저 그려주세요~

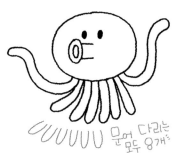

ᑌᑌᑌᑌᑌᑌ 문어 다리는
모두 8개

△ + △ 짧은세모
긴세모

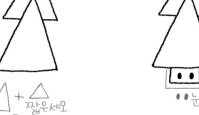

•• 눈

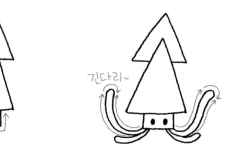

긴다리~

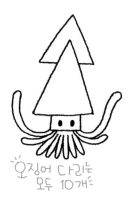

오징어 다리는
모두 10개

완성!

완성!

66

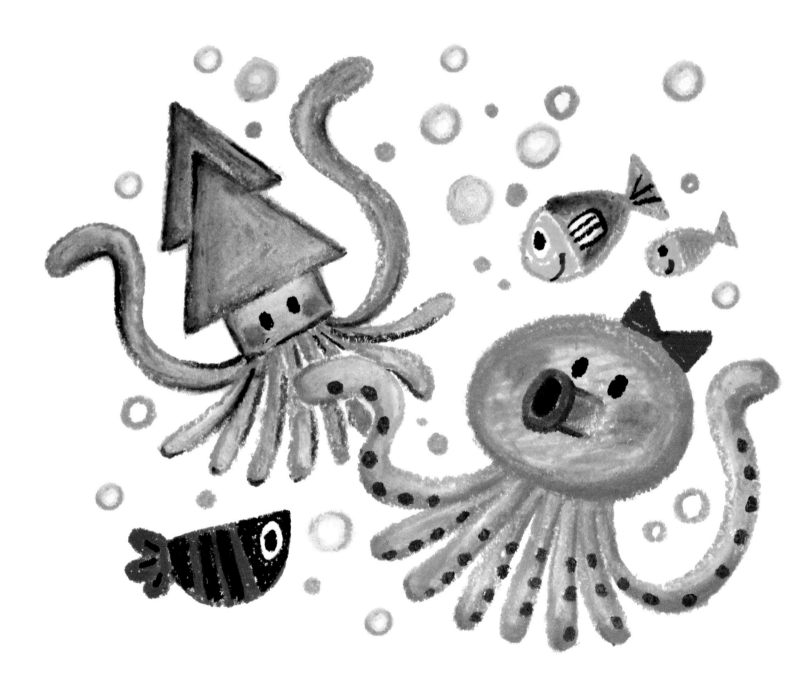

영차영차 개미, 대롱대롱 거미

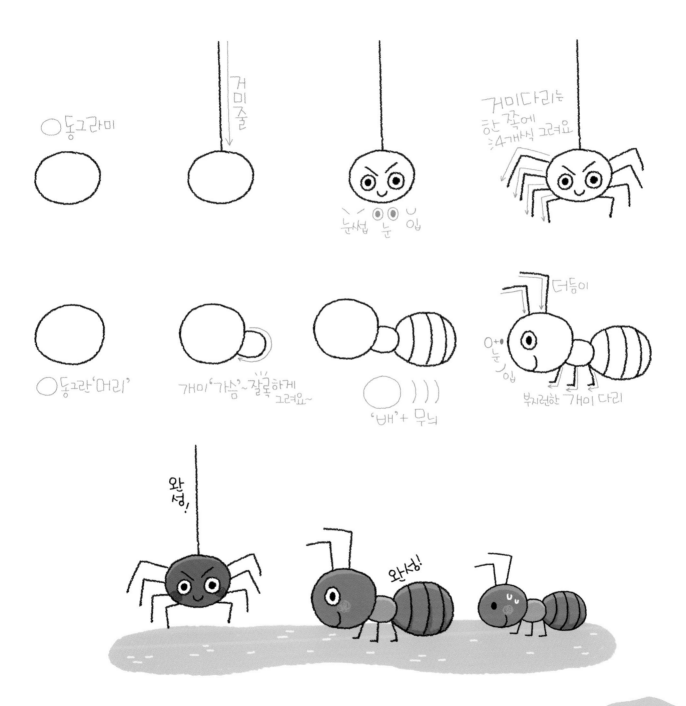

○동그라미

거미줄

눈썹 눈 입

거미다리는 한 쪽에 3~4개씩 그려요

○동그란 '머리'

개미 '가슴'~잘록하게 그려요~

'배'+무늬

더듬이

눈 입

부지런한 개미 다리

완성!

완성!

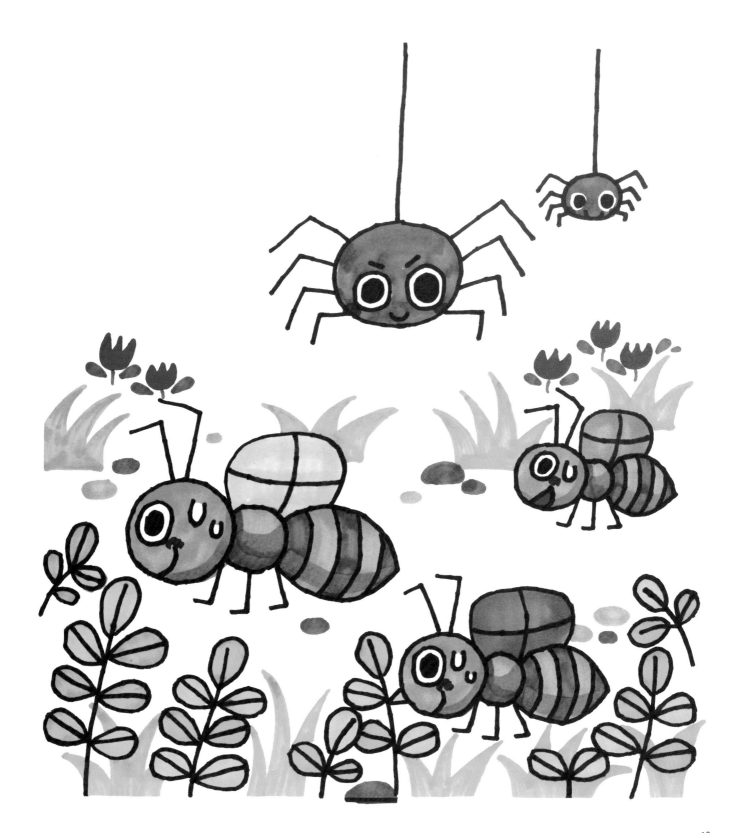

나비야, 안녕?

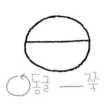

○동글 ── 쭉

●● 점찍고 눈
∪ 웃는 입

세모
그리듯~

8구여운
더듬이

손

발

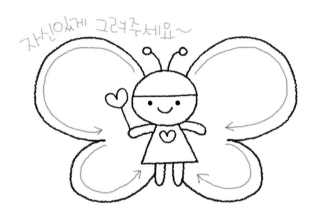

자신있게 그려주세요~

완성!

70

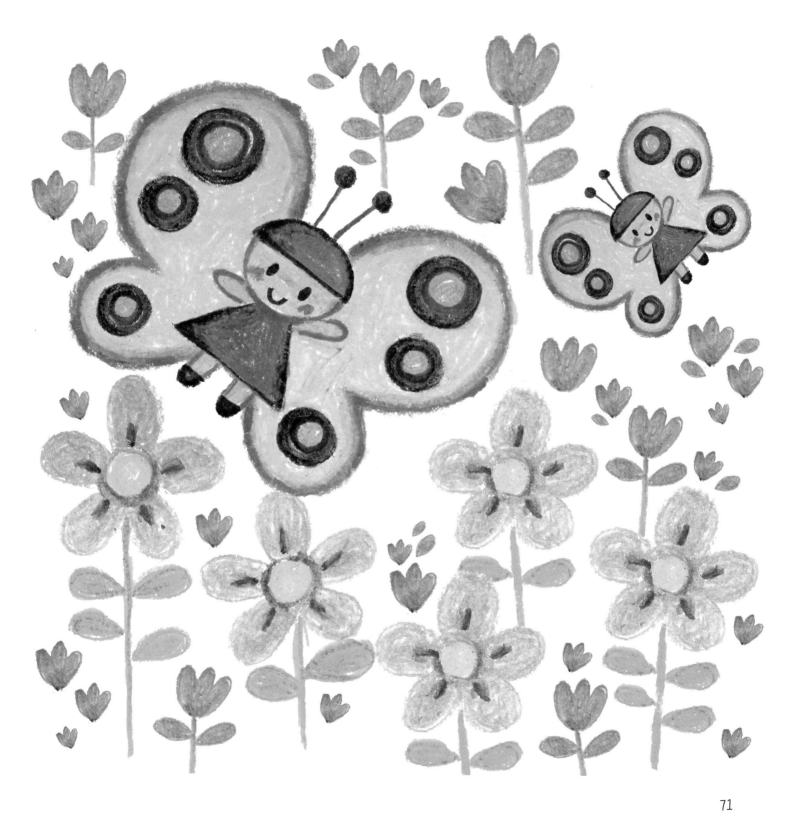

 # 멋쟁이 무당벌레

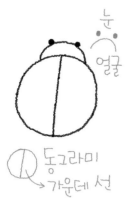
동그라미
가운데 선

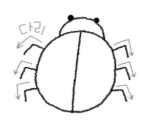
다리

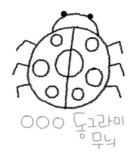
○○○ 동그라미
무늬

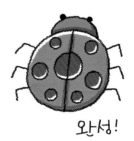
완성!

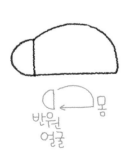
반원
얼굴 몸

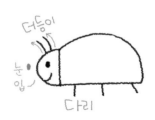
더듬이
눈 입
다리

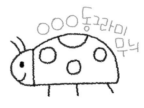
○○○동그라미
무늬

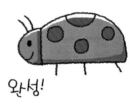
완성!

반원 두개
겹쳐주세요

얼굴과 눈
몸 그리기

○○○ 동그라미
무늬~

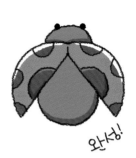
완성!

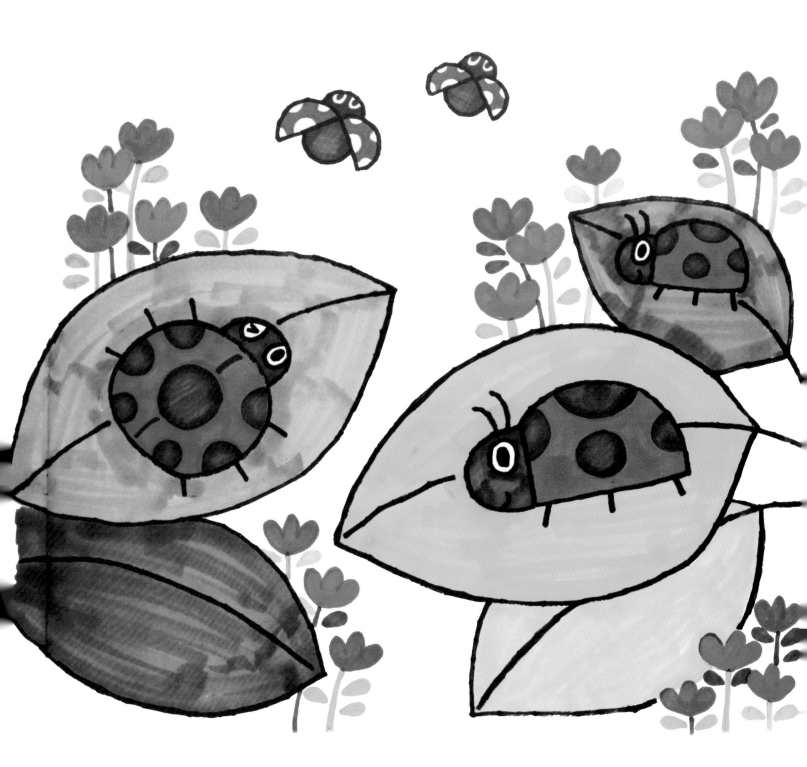

가을 하늘에 잠자리

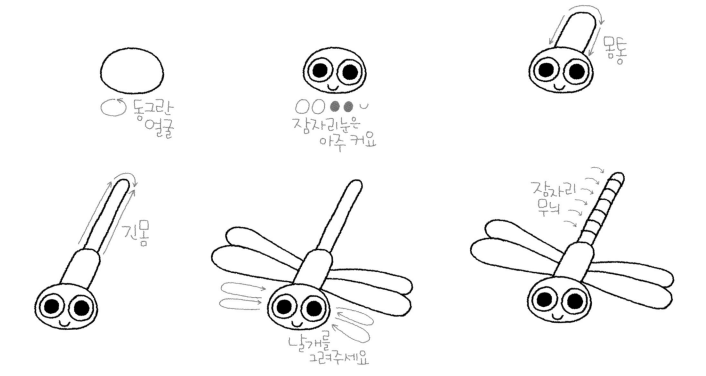

동그란
얼굴

잠자리눈은
아주 커요

몸통

긴몸

날개를
그려주세요

잠자리
무늬

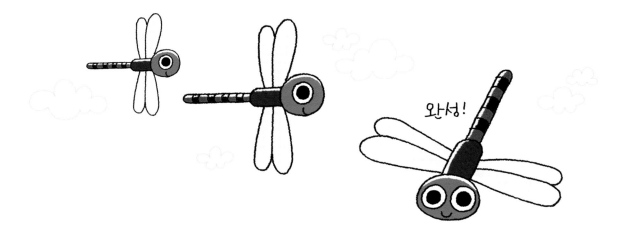

완성!

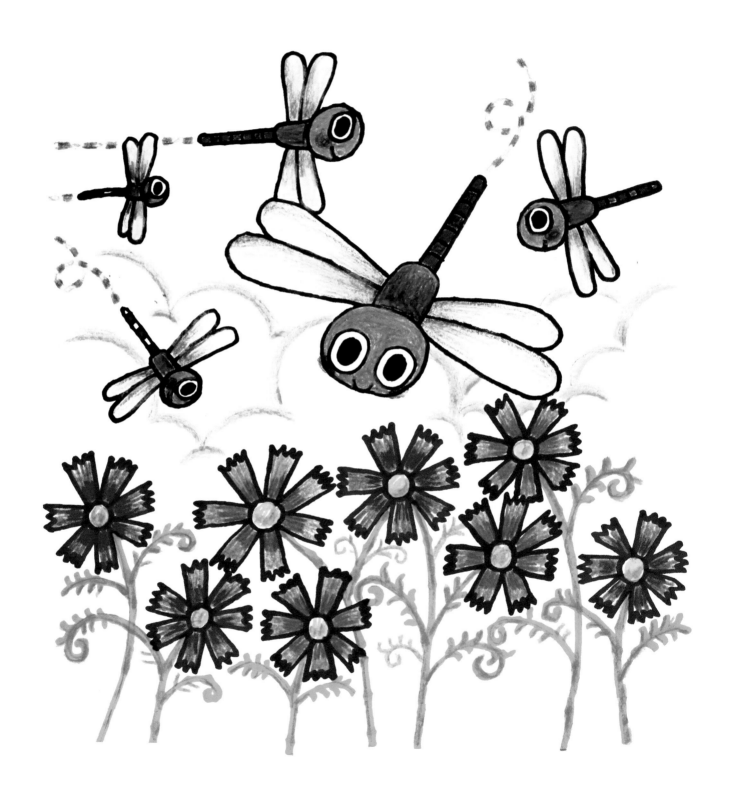

part 3

식물

새콤달콤 과일 친구들

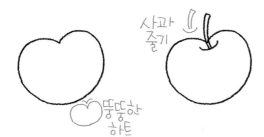

뚱뚱한 하트

사과 줄기

잎

완성!

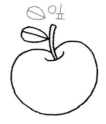

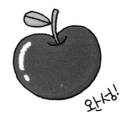

○ 동그라미 4는

1 2 ∞3

포도 줄기

완성!

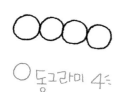

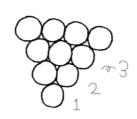

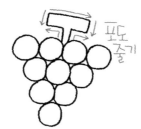

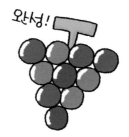

1→ 딸기 꼭지

딸기씨

완 성!

파인애플

뾰족뾰족 잎을 그려요

2 3 4

파인애플 무늬 그리기

완성!

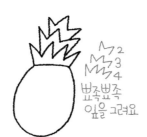

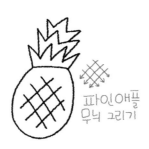

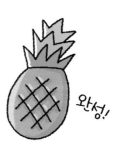

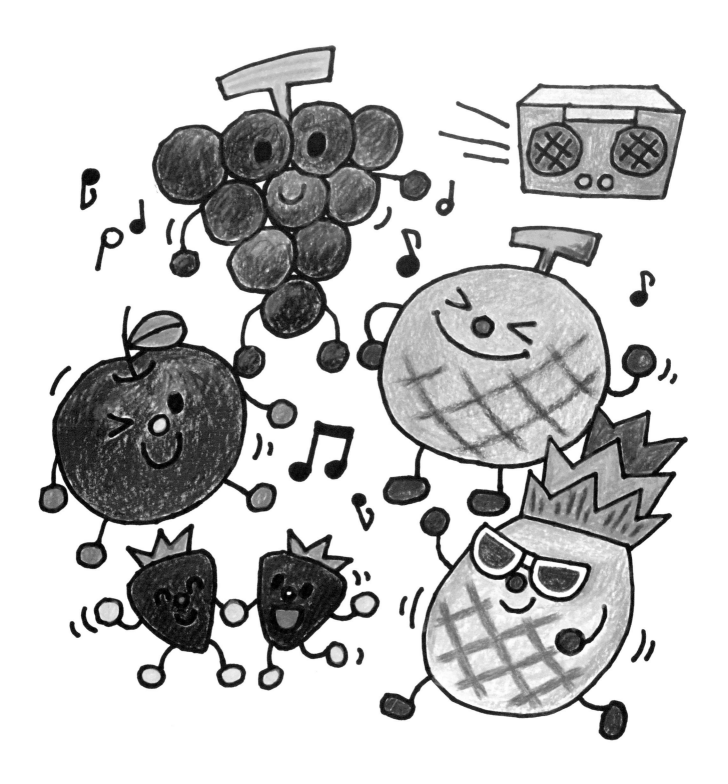

채소를 먹으면 건강해져요

모서리가
둥근 삼각형

줄기

당근의
무늬를 그려주세요

완성!

뽀글뽀글
배추잎사귀
둥글
둥글
작은타원

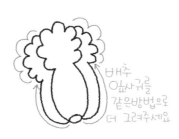
배추
잎사귀를
같은방법으로
더 그려주세요

뽀글
둥글

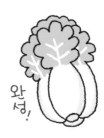
완
성!

파프리카
열매는
아래쪽으로
작어지는 타원을
그려주세요

꼭지를
그려요

둥글~ 둥글~

완성!

나무처럼

브로콜리 뽀글머리

뽀글뽀글
무늬

완성!

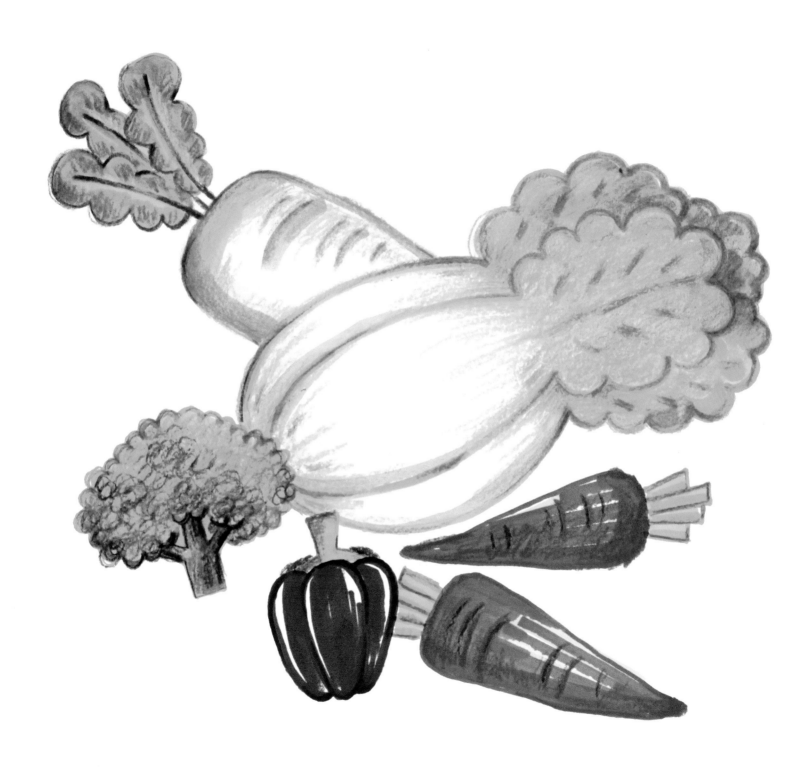

사랑을 전하는 장미

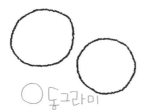

◯ 동그라미

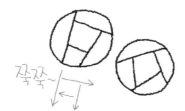

쭉쭉~

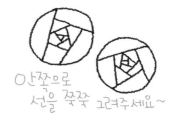

◯ 안쪽으로 선을 쭉쭉 그려주세요~

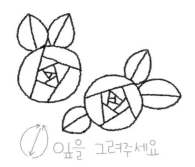

◯ 잎을 그려주세요

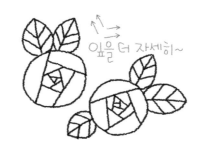

잎을 더 자세히~

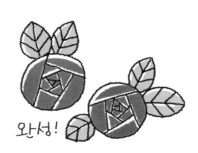

완성!

◎ 작은 달팽이 모양

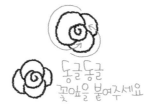

동글동글 꽃잎을 붙여주세요

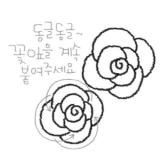

동글동글~ 꽃잎을 계속 붙여주세요

잎을 그리고~

잎맥을 그려주세요

완성!

82

꽃에 물 주기는 내가 할게요!

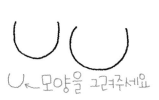

U← 모양을 그려주세요

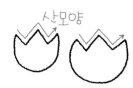

산모양

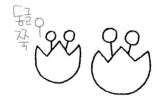

동글0
쭉

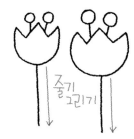

줄기
그리기

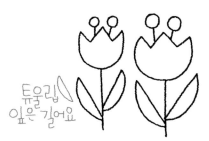

튜울립
잎은 길어요

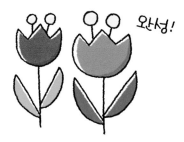

완성!

○동그라미
그리기

사방으로
쭉쭉~

뾰족뾰족

뾰족뾰족

쭉쭉

뾰족뾰족

코스모스잎은
동그르르~

나머지
잎도
그려주세요

완성!

84

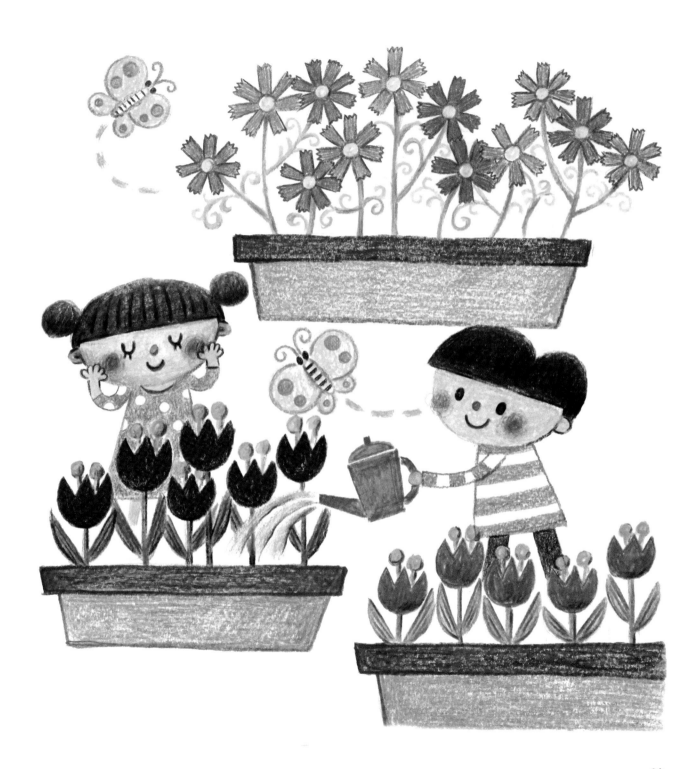

해와 닮은 해바라기

○동그라미

쭉쭉~ 그려주세요

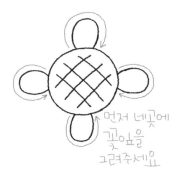

먼저 네곳에
꽃잎을
그려주세요

꽃잎을 채워주세요

긴~
줄기

커다란
잎

완성!

86

나무야 나무야

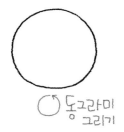

동그라미
그리기

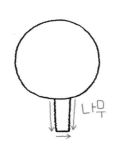

나무

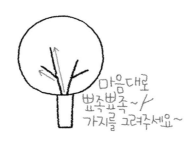

마음대로
뾰족뾰족~
가지를 그려주세요~

완성!

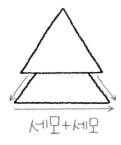

세모+세모

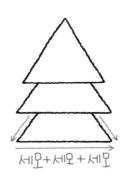

세모+세모+세모

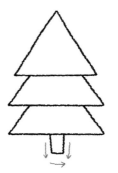

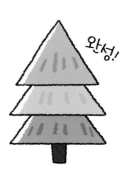

완성!

길~쭉
네모

긴
네모

가지를
마음대로
그려요~

뽀글
뽀글

완성!

part 4

탈것

부릉부릉 자동차

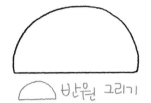

반원 그리기

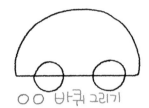

○○ 바퀴 그리기

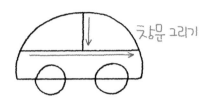

창문 그리기

창틀그리기

○○ 바퀴안에
동그라미

완성!

□ 네모그리기

작은 네모 붙이기

창문
그리기

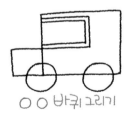

○○ 바퀴 그리기

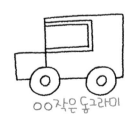

○○작은 동그라미

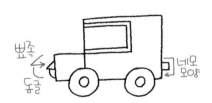

뾰족
둥글

네모
모양

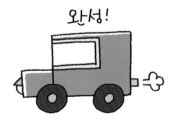

완성!

92

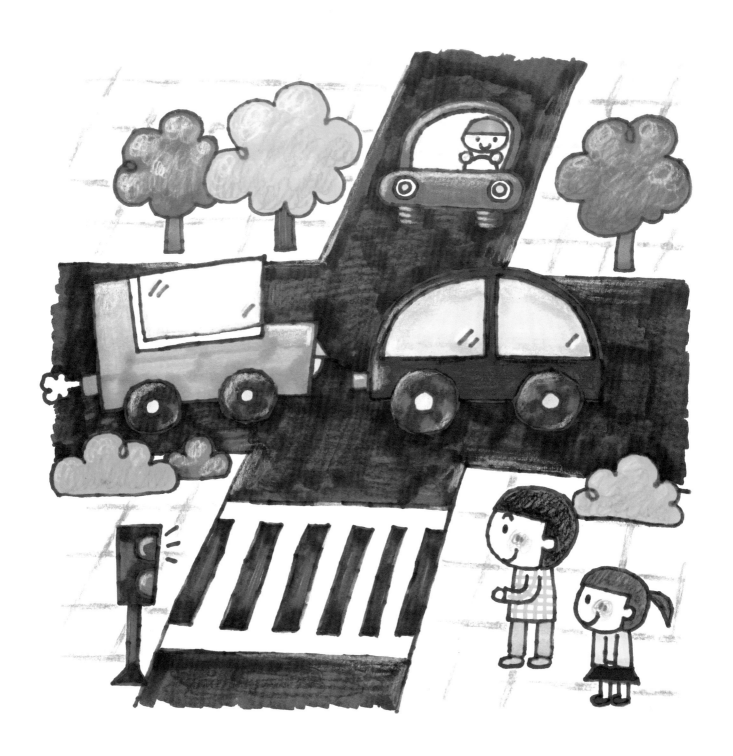

버스와 택시, 같이 타요

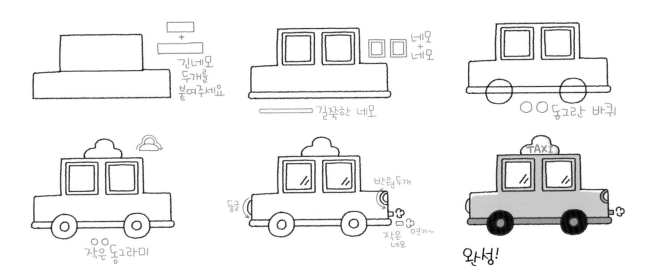

긴네모
두개를
붙여주세요

길쭉한 네모

○○ 둥그란 바퀴

○○ 작은 동그라미

둥글

반원두개

작은
네모

연기~

완성!

긴~ 네모들로
버스모양 그리기

쭉! 쭉! 선을 그려주세요

ㅣ+□□□+ㄷ 창문이 많아요

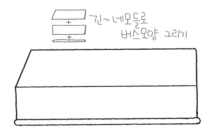

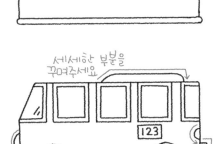

바퀴를 그리고~

세세한 부분을
꾸며주세요

완성!

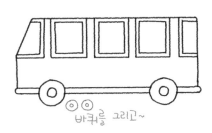

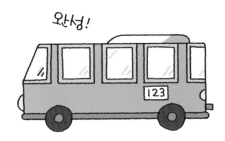

123

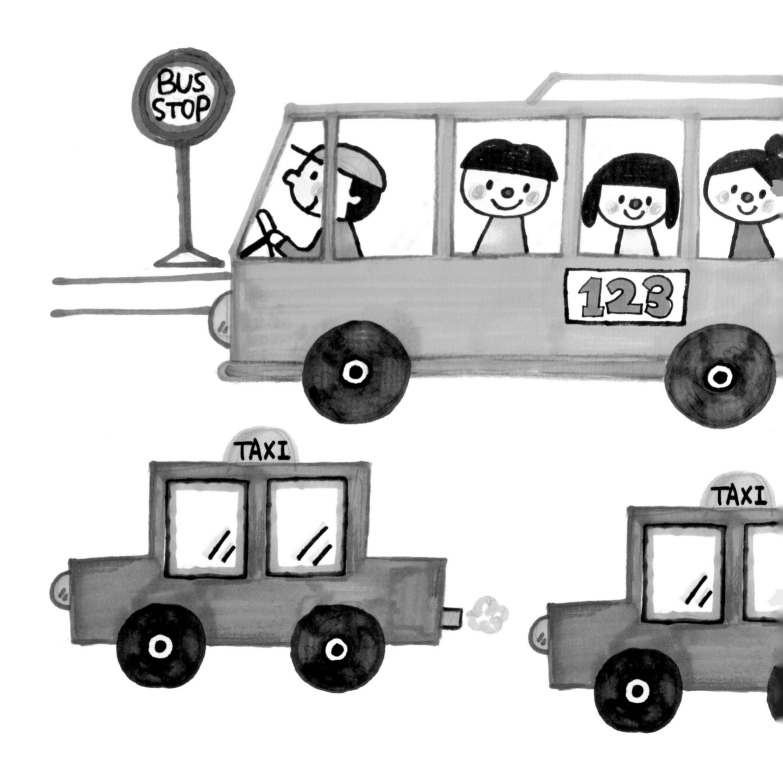

애앵애앵 소방차 출동!

긴네모

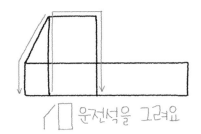

운전석을 그려요

창문을
그려주세요

동그라미

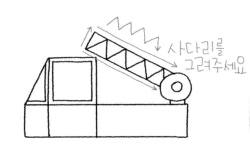

사다리를
그려주세요

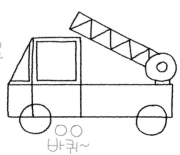

바퀴~

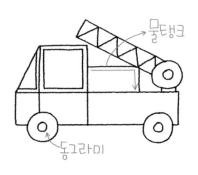

물탱크

동그라미

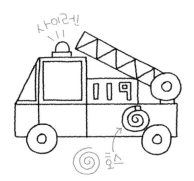

사이렌!

119

호스

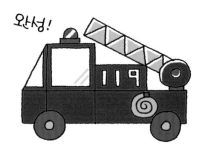

완성!

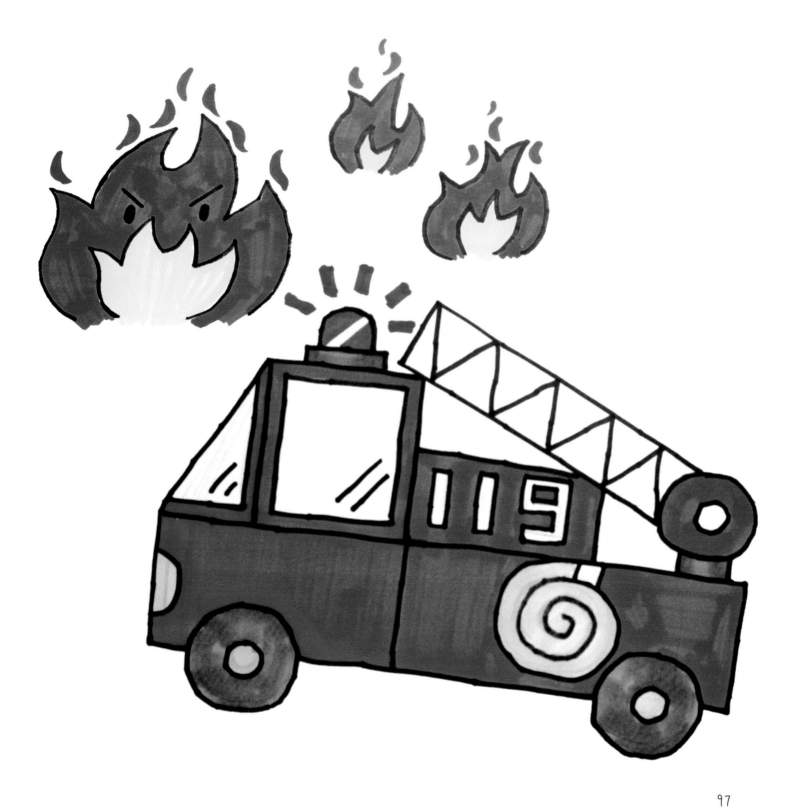

앰뷸런스야, 고마워

긴 네모 그리기

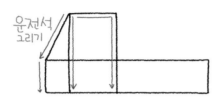
운전석 그리기

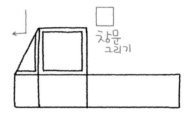
창문 그리기

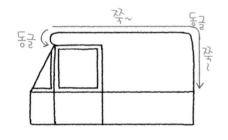
동글 쭉~ 동글 쭉~

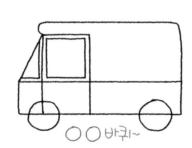
○○바퀴~

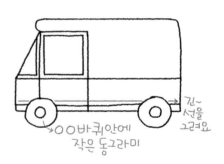
○○바퀴 안에 작은 동그라미
긴~선을 그려요

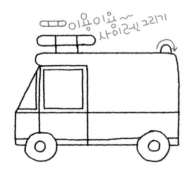
이용이용~ 사이렌 그리기

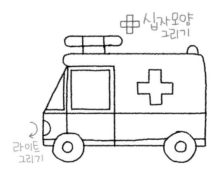
십자모양 그리기
라이트 그리기

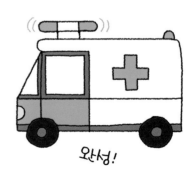
완성!

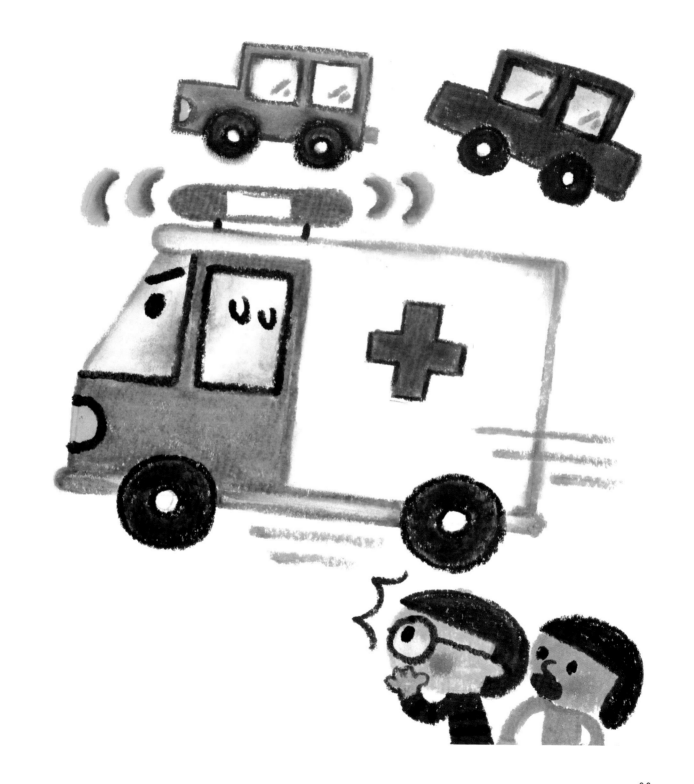

바다 위엔 배, 바닷속엔 잠수함

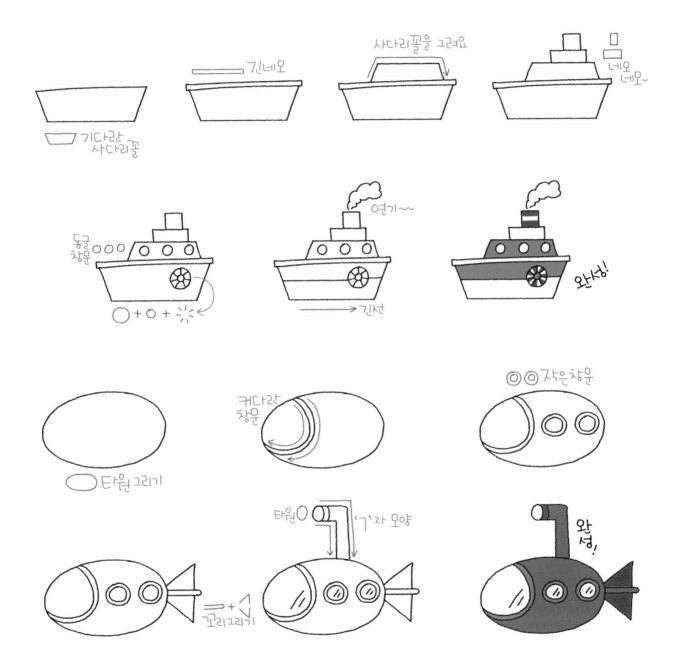

기다란
사다리꼴

긴네모

사다리꼴을 그려요

네모
네모~

둥글
창문 ○○○

○ + ○ + ☀

연기~~

긴선

완성!

타원 그리기

커다란
창문

○○작은창문

꼬리그리기

타원○

'ㄱ'자 모양

완성!

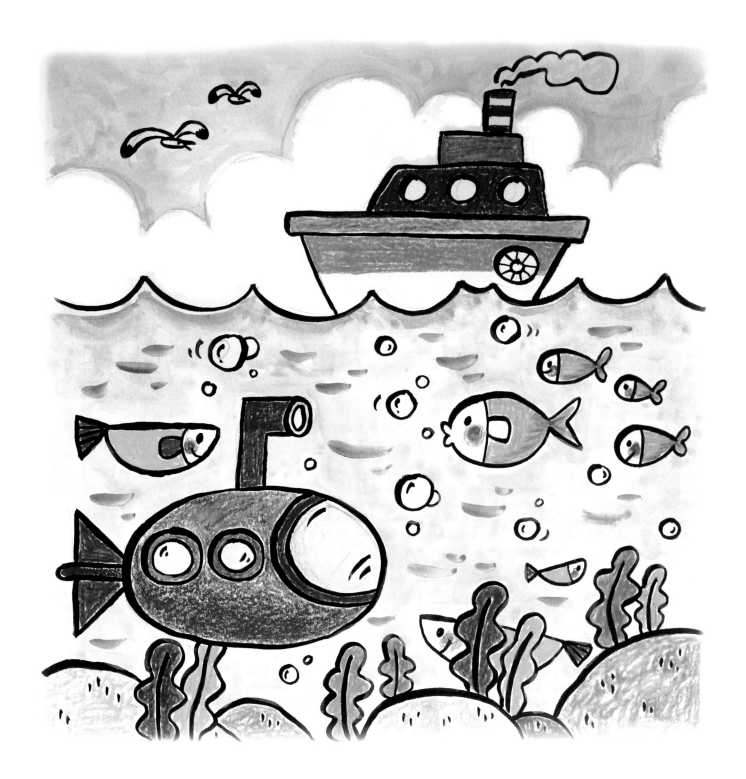

구름 위를 나는 비행기

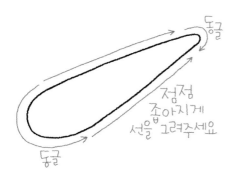

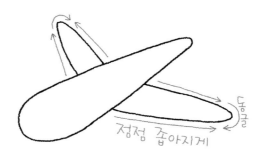

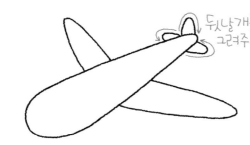

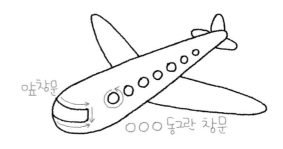

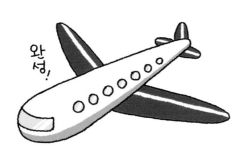

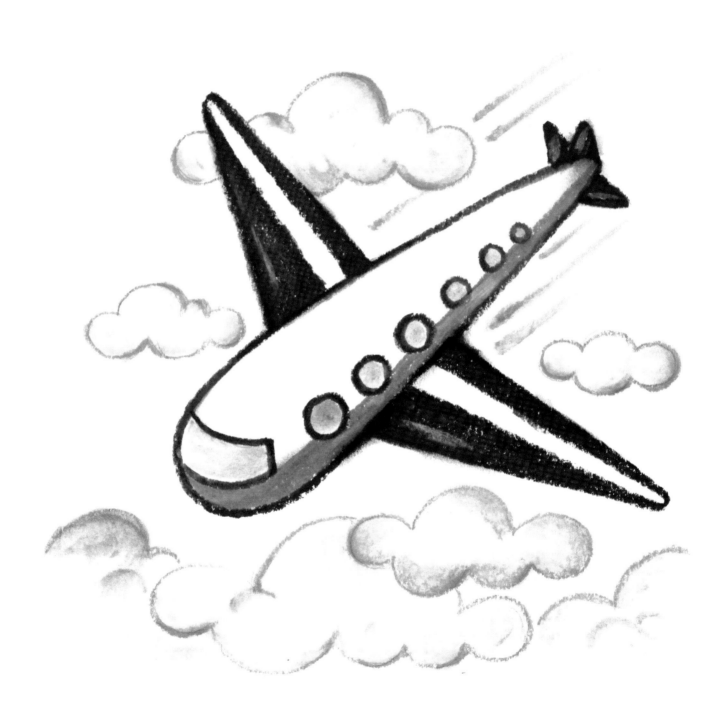

헬리콥터의 프로펠러는 빙글빙글

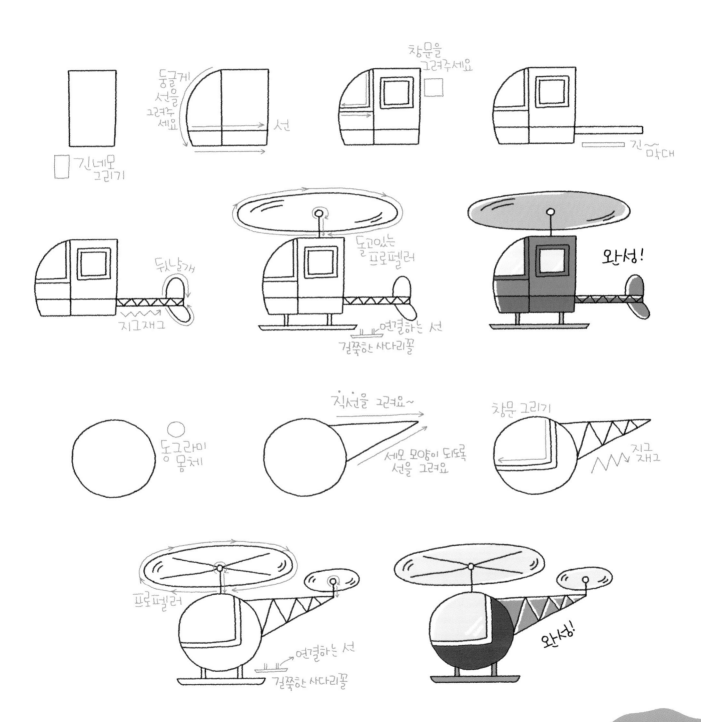

긴네모 그리기

둥글게 선을 그려주세요

선

창문을 그려주세요

긴~ 막대

뒷날개

지그재그

돌고있는 프로펠러

완성!

연결하는 선

걸쭉한 사다리꼴

동그라미 몸체

직선을 그려요~

세모 모양이 되도록 선을 그려요

창문 그리기

지그재그

프로펠러

연결하는 선

걸쭉한 사다리꼴

완성!

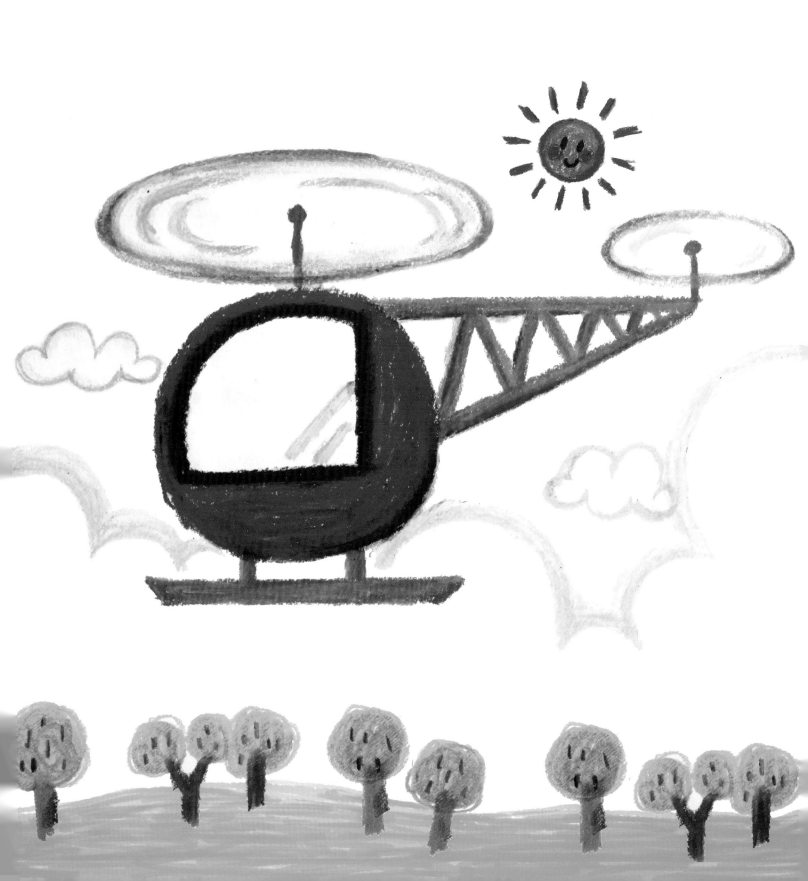

날쌘돌이 오토바이

동그라미로 바퀴를 그려주세요

쭉~

선을 그리고

핸들

타원+세모
'ㄴ'모양
발받침

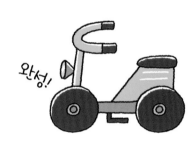
완성!

동글동글 동그라미~

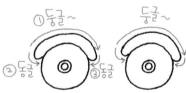
①동글~ 둥글~
②동글 ③동글

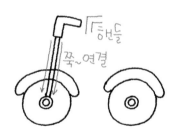
핸들
쭉~연결

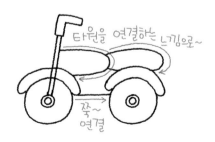
타원을 연결하는 느낌으로~
쭉~
연결

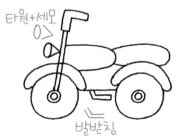
타원+세모
발받침

완성!

칙칙폭폭, 기다란 기차

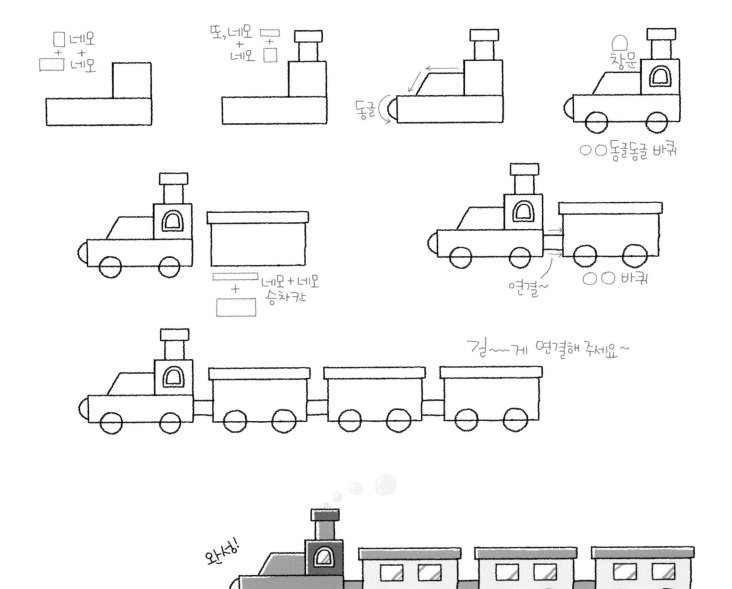

네모 + 네모

또, 네모 + 네모

동글

창문

○○ 동글동글 바퀴

네모 + 네모
승차칸

연결~

○○ 바퀴

길~~게 연결해 주세요~

완성!

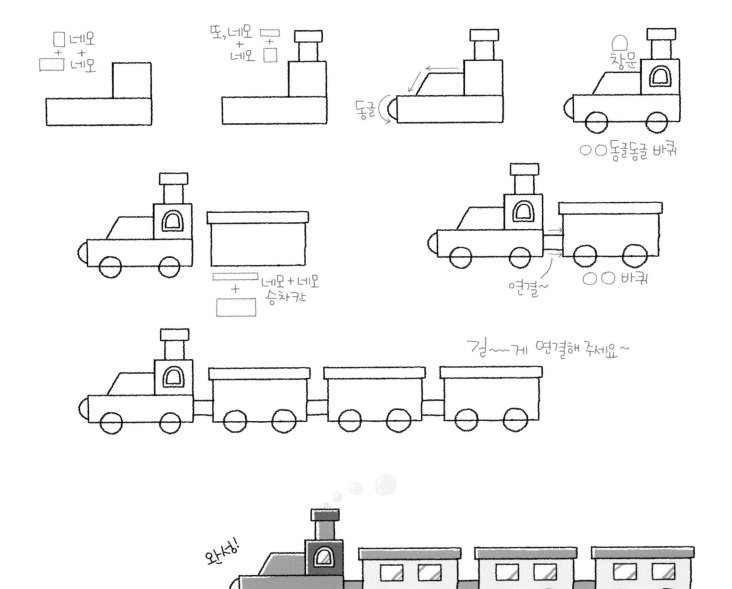

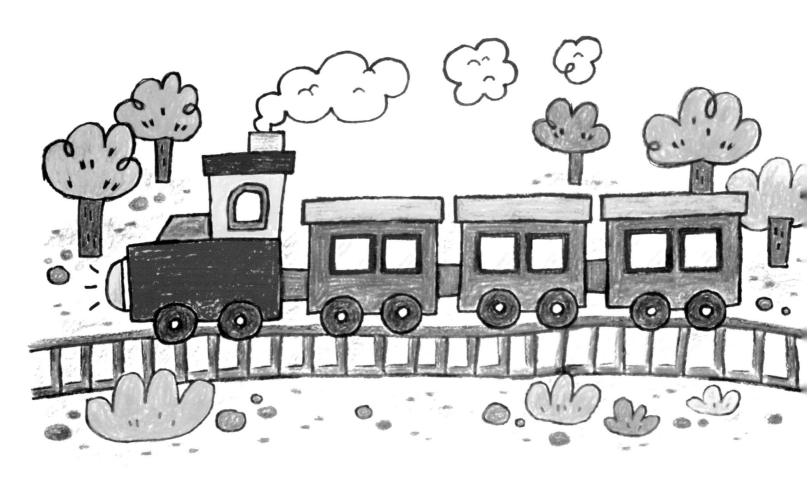

우주선을 쏘아 올리는 로켓

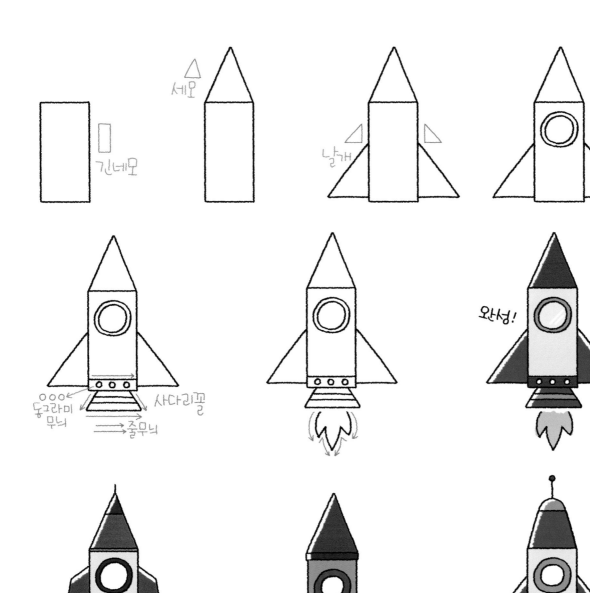

세모

긴네모

날개

○+○
둥그라미
창문

둥그라미
무늬

사다리꼴

줄무늬

완성!

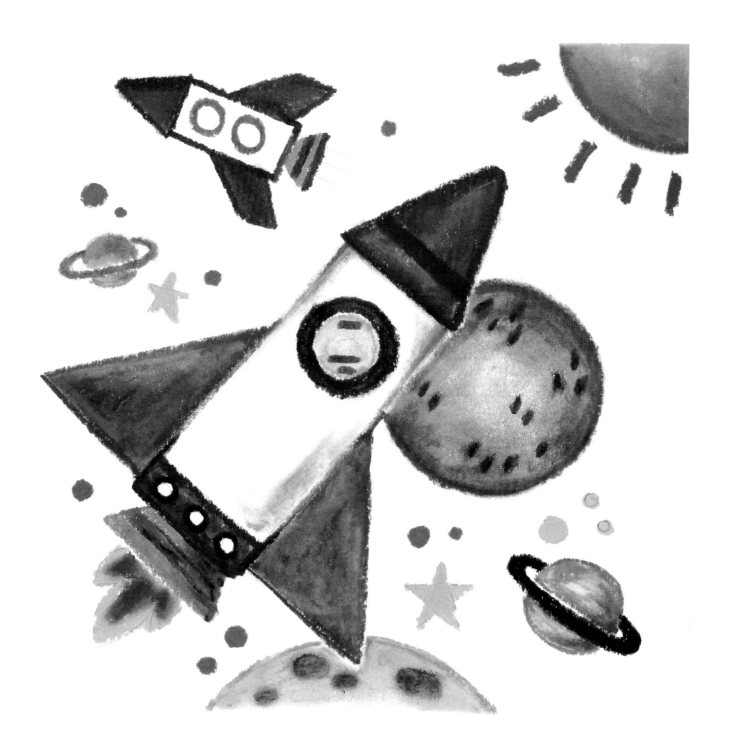

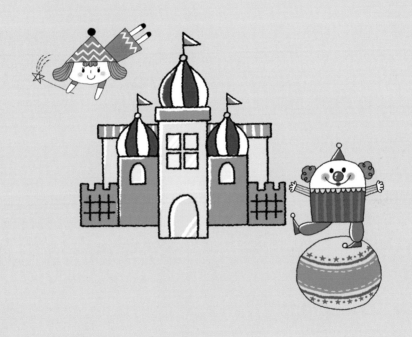

part 5

상상 나라

귀여운 고깔모자 요정

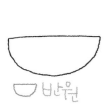

반원

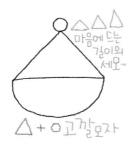

마음에 드는
길이의
세모~

△ + ○ 고깔모자

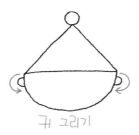

귀 그리기

눈 코 입

쉽다!

뽀글 뽀글 머리

몸
그리기

발그리기

손그리기

완성!

114

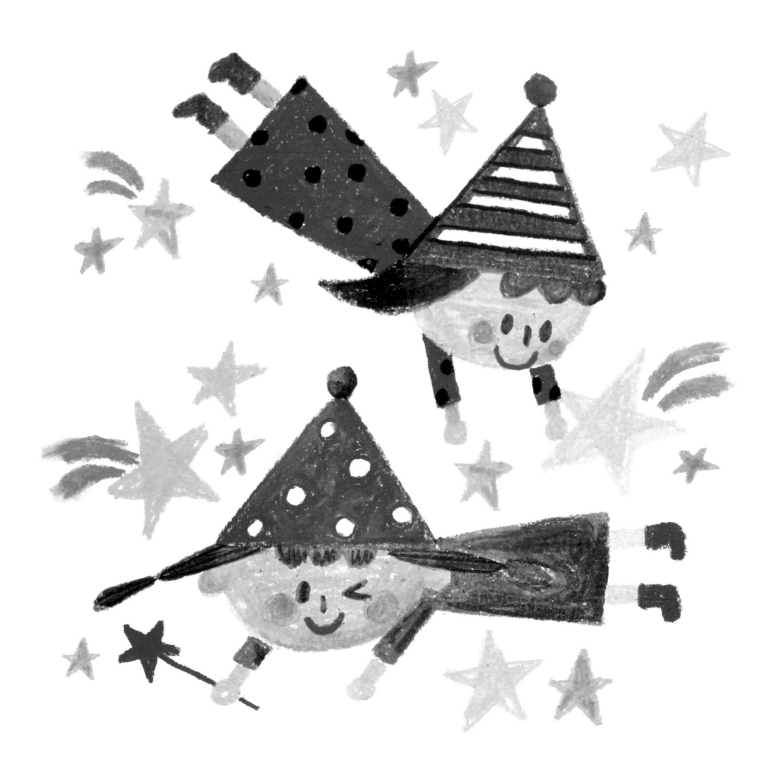

로봇아, 놀자

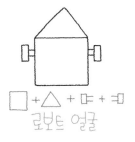

□ + △ + ▭ + ▯
로보트 얼굴

◉ ◉ + ▭ + ▥
눈 코 입

□ 몸을 그려요

어깨는
동글동글~

팔

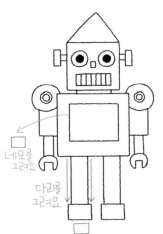

네모를
그려요

다리를
그려요

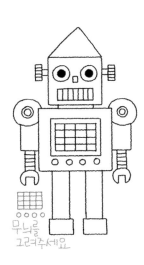

무늬를
그려주세요

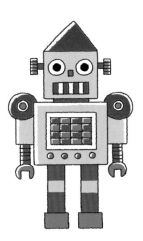

완성!

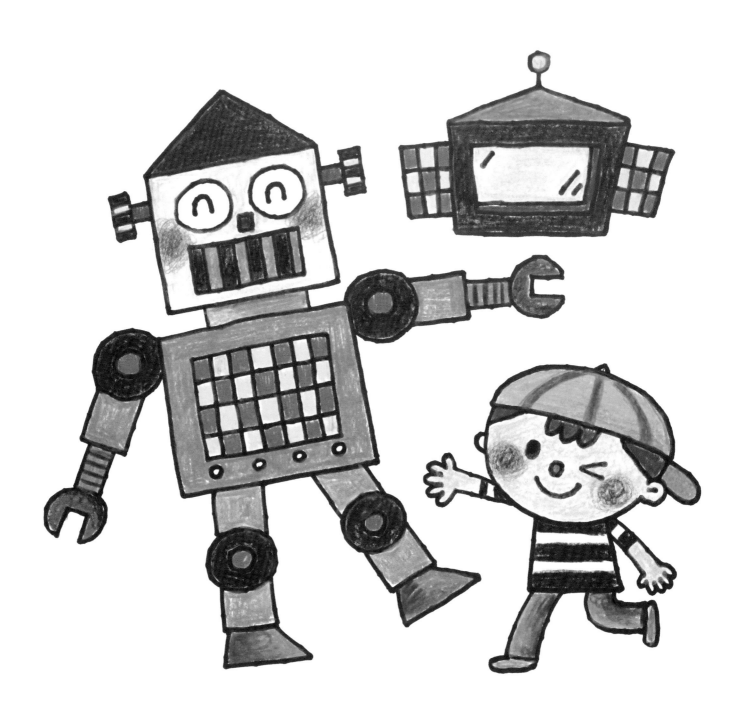

인어공주와 함께 수영을

얼굴을 그려주세요

눈 코 입

몸

팔을
그려주세요

둥~글

크~게
둥글

뾰족한
하트꼬리

머리를
그려요

비늘모양

완성!

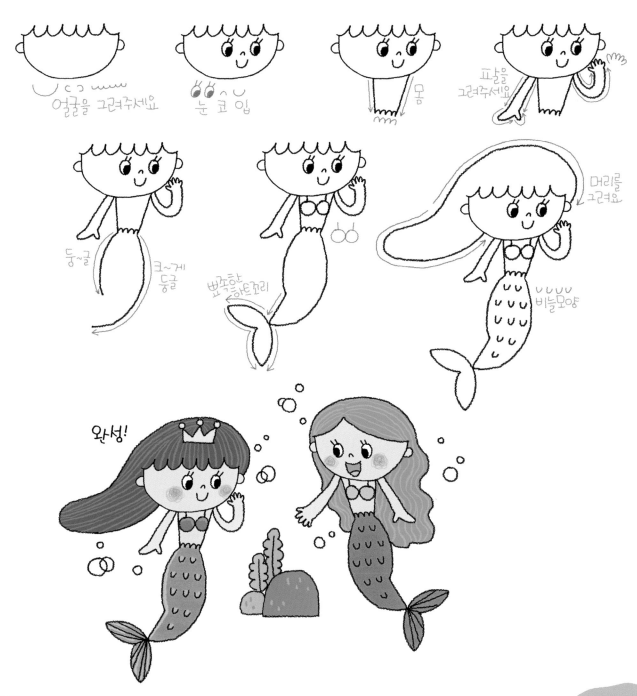

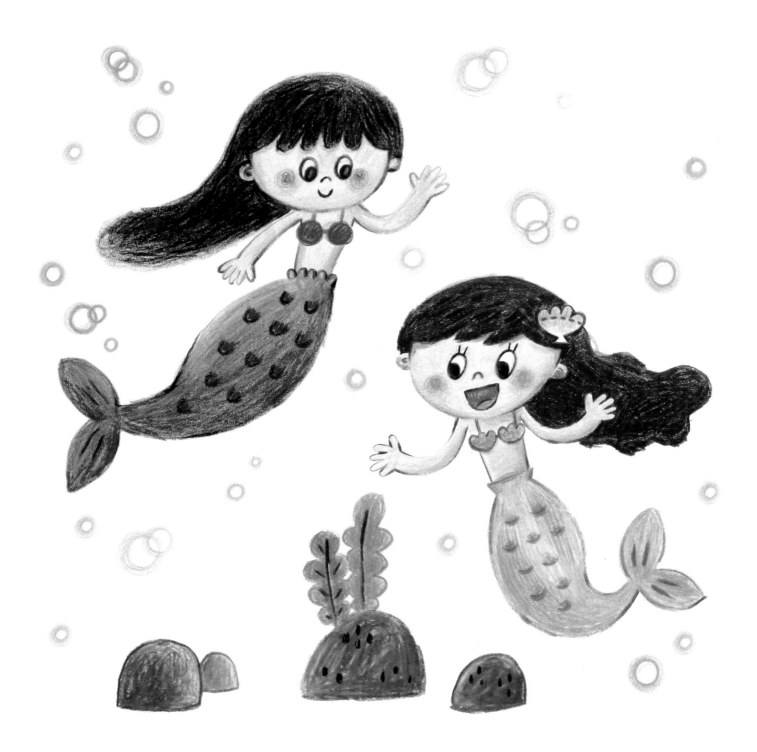

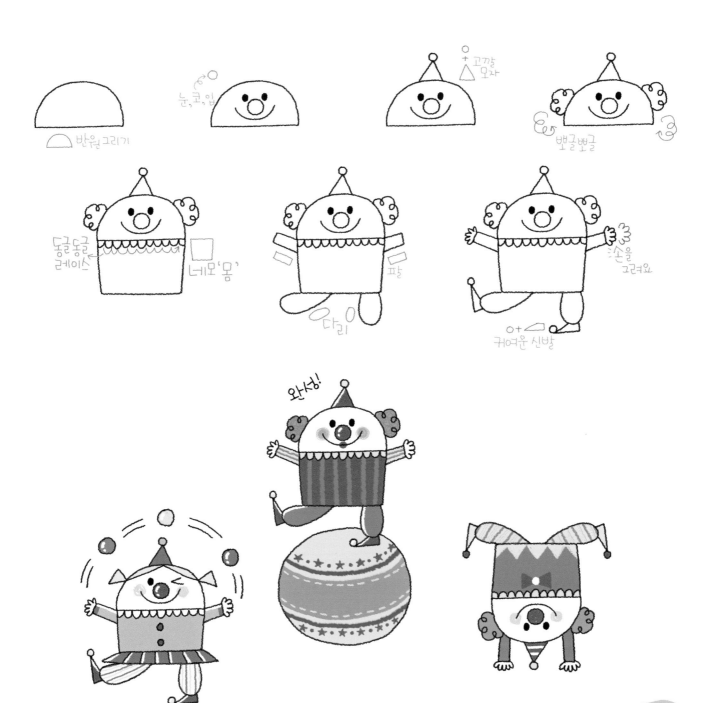

반원 그리기

눈, 코, 입

고깔모자

뽀글뽀글

동글동글 레이스

네모 '몸'

팔

다리

손을 그려요

귀여운 신발

완성!

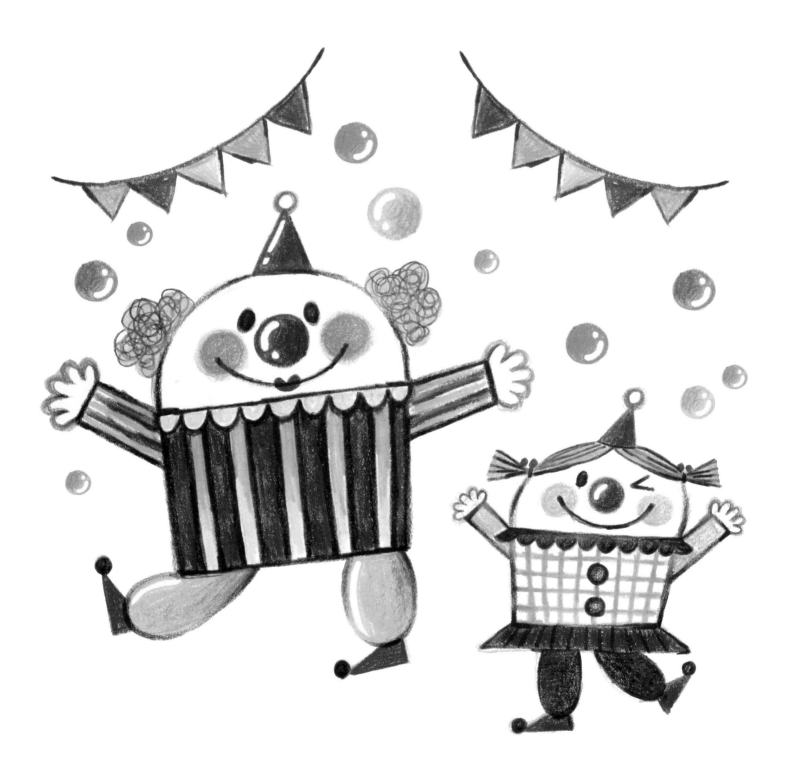

공룡이 다시 살아온다면?

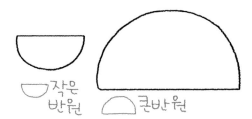

작은
반원

큰반원

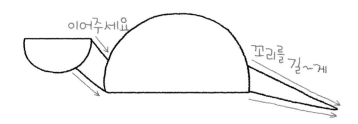

이어주세요

꼬리를 길~게

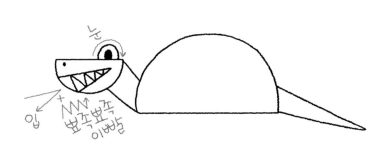

눈

입

뾰족뾰족
이빨

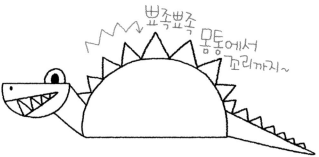

뾰족뾰족

몸통에서
꼬리까지~

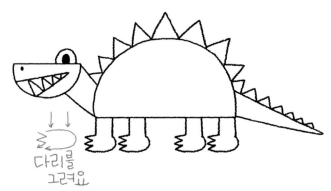

다리를
그려요

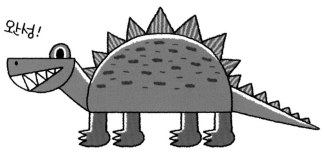

완성!

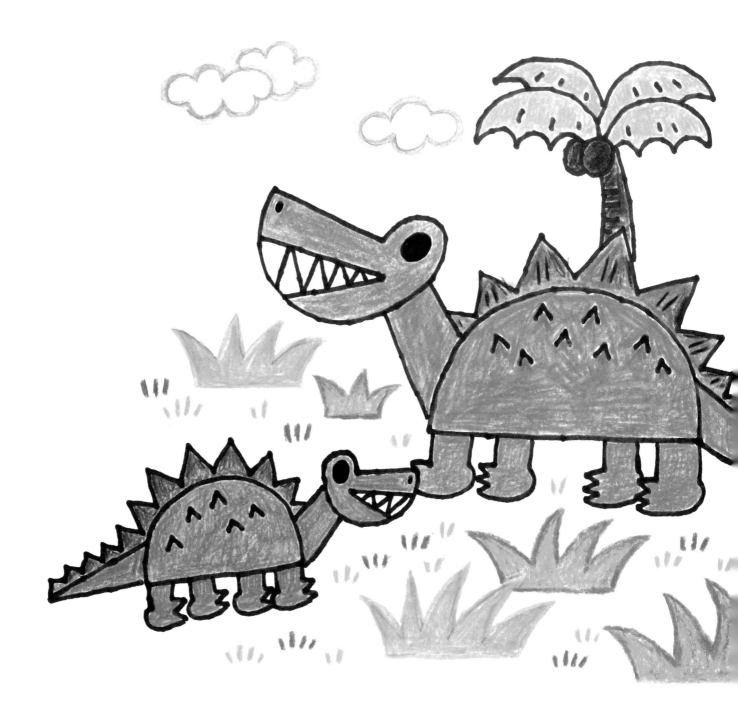

123

 # 세모, 네모로 지은 공주의 성

세모 △
+
네모 □

+
□

+
□

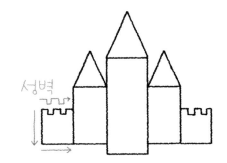

성벽

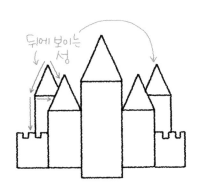

뒤에 보이는
성

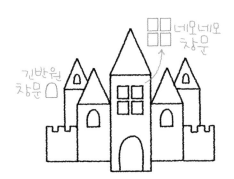

긴반원
창문

네모네모
창문

깃발을
그려요

완성!

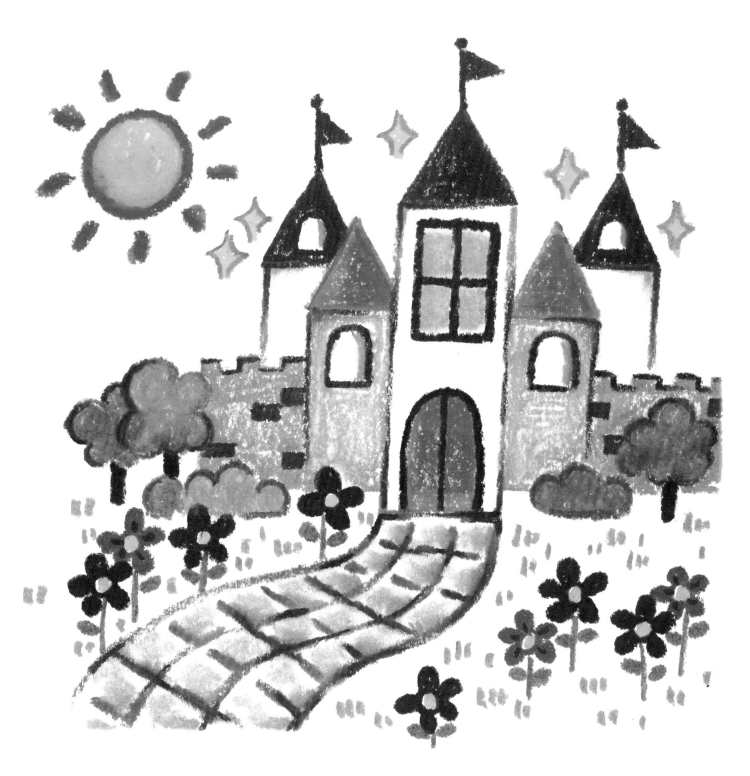

외계인은 어떻게 생겼을까?

○ 동그라미 얼굴

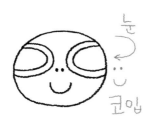

눈
코 입

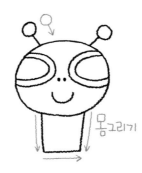

몽그리기

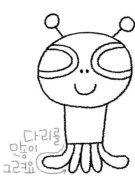

다리를 많이 그려요

○ 반원

쭉! 쭉! 쭉!

길쭉하게 둥글~
외계인 다리

눈세개
입

손

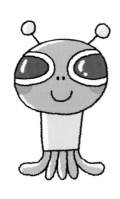

완성!

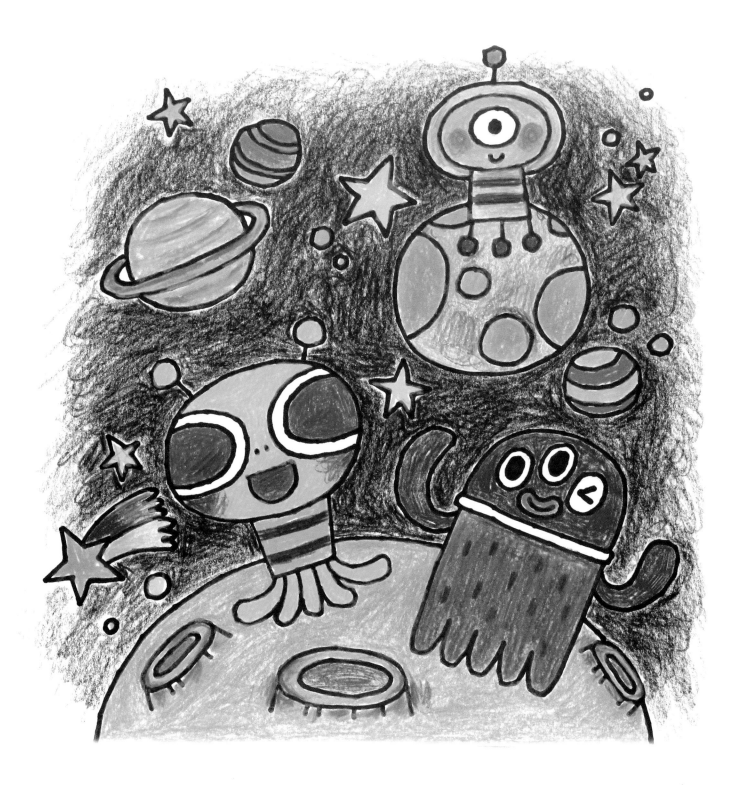

그림에 자신 없는 엄마를 위한

세상에서 제일 쉬운 그림 그리기

ⓒ원아영 2015

초판 1쇄 발행 2015년 8월 17일
초판54쇄 발행 2024년 12월 27일

지은이 원아영

펴낸이 김재룡
펴낸곳 도서출판 슬로래빗

출판등록 2014년 7월 15일 제25100-2014-000043호
주소 (04790) 서울시 성동구 성수일로 99 서울숲AK밸리 1501호
전화 02-6224-6779
팩스 02-6442-0859
e-mail slowrabbitco@naver.com
인스타그램 instagram.com/slowrabbitco

기획 강보경 **편집** 김가인 **디자인** 변영은 miyo_b@naver.com

값 12,800원
ISBN 979-11-86494-05-9 13650

「이 도서의 국립중앙도서관 출판시도서목록(CIP)은 서지정보유통지원시스템 홈페이지(http://seoji.nl.go.kr)와 국가자료공동목록
시스템(http://www.nl.go.kr/kolisnet)에서 이용하실 수 있습니다. (CIP제어번호 : CIP2015020972)」

- 잘못된 책은 구입하신 곳에서 바꾸어 드립니다.
- 저자와 출판사의 허락 없이 내용의 일부를 인용, 발췌하는 것을 금합니다.
- 슬로래빗은 독자 여러분의 다양하고 참신한 원고를 항상 기다리고 있습니다. 보내실 곳 slowrabbitco@naver.com